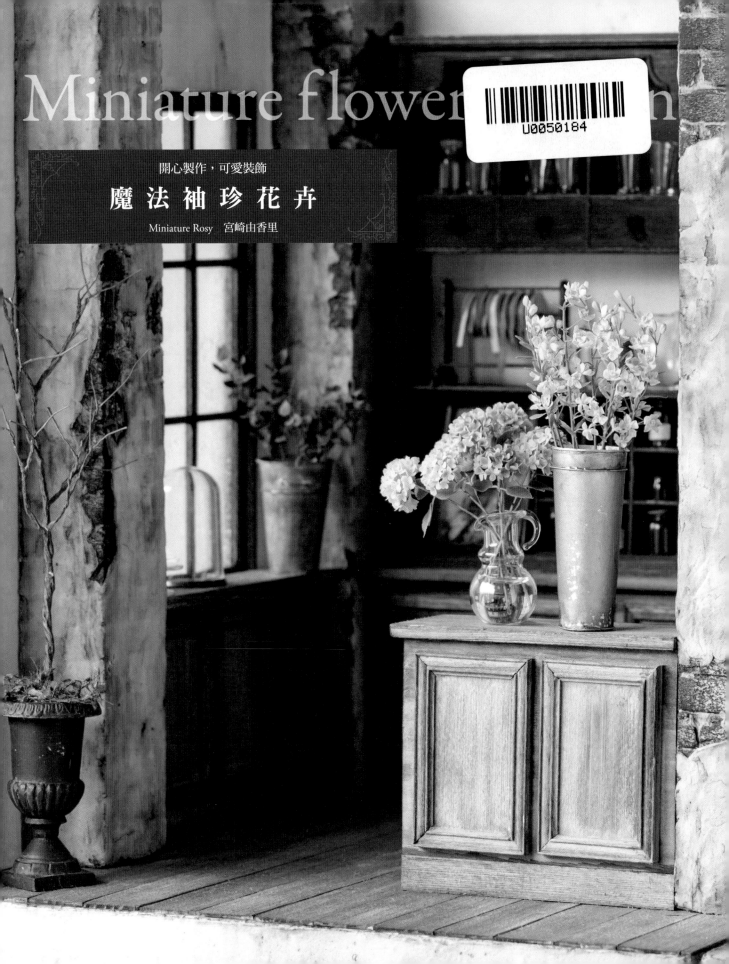

Miniature flower

開心製作，可愛裝飾

魔法袖珍花卉

Miniature Rosy　宮崎由香里

Introduction

我生長在大自然環抱的環境，
最愛與全家出遊，觀賞紫堇、豬牙花，
還有沿途綻放的蜀葵和魯冰花，
在滿是蒲公英和白三葉草的山野，
奔跑、嬉戲、編織花冠。
現在，依舊愛花。

我愛花，一直珍惜有花伴隨的成長回憶，
所以認識娃娃屋，進入袖珍世界後，
開始創作的主題多為花卉植栽。

本書希望初學者輕鬆創作，
介紹了一般常見花卉的袖珍作法。
為了可裝飾在娃娃屋，1/12 的迷你尺寸，
可能讓人覺得太小，應該做不好。
一開始或許做的尺寸比範例大，即使沒辦法如願做好，
也請大家不要放棄，多做幾朵，成束擺放看看。
本來覺得一朵做得不夠漂亮，
做成一束花，看起來反而既有特色又可愛。
袖珍花卉就是擁有這種不可思議的魔力。

我創作的袖珍花卉，是自行思考出來的作法，
經歷多次的試作與修正。
願更多人進入袖珍花卉的創作世界，
希望和大家一同感受創作成功的喜悅，
還有越做越順手的幸福感，
這對我來說，就是最開心的事了！

Miniature Rosy
Yukari Miyazaki　　宮崎由香里

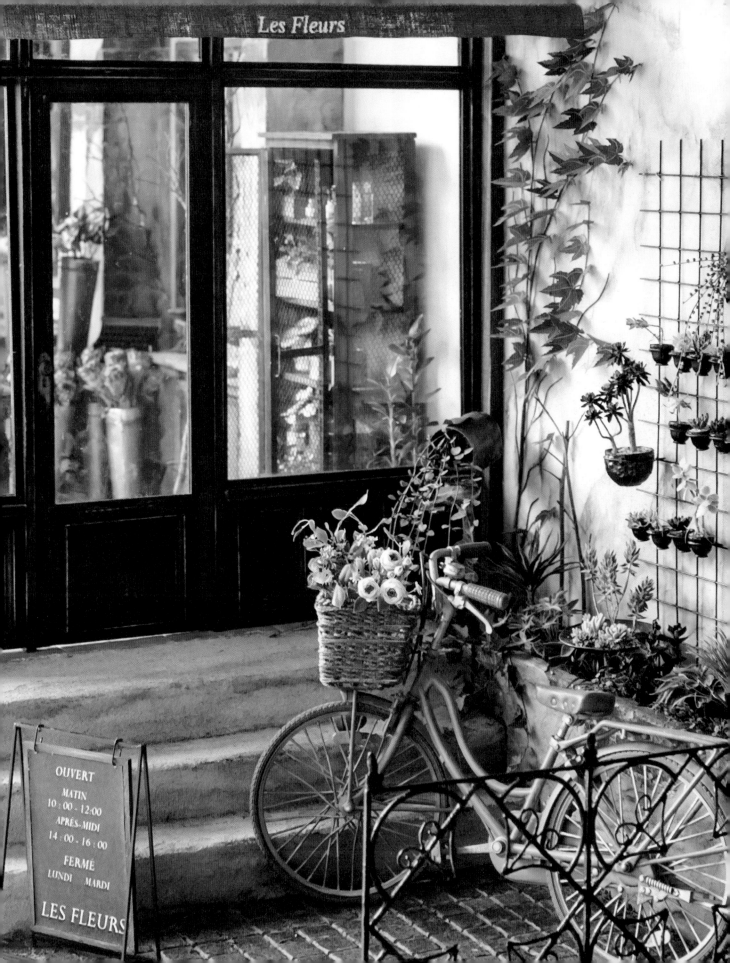

Contents

Chapter 1

歡迎來到袖珍花園…7

Chapter 2

四季袖珍花卉…27

本書閱讀與運用方法
在第 2 章出現的花卉中，挑選容易製作的種類，於第 3 章中說明介紹。作法說明頁裡，標註了難易度和製作所需的大約時間。製作袖珍花卉所需的材料與工具，則詳細列載於第 54 頁。
・禁止仿製本書刊載的作品用以販賣
・禁止以書中教學步驟召開教室以賺取金錢

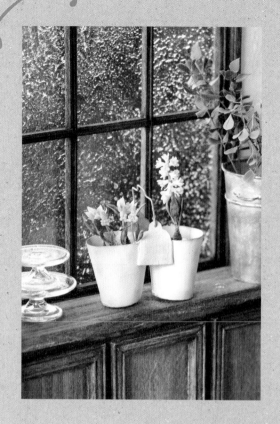

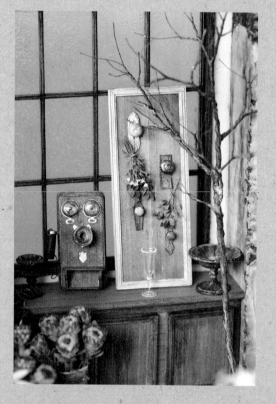

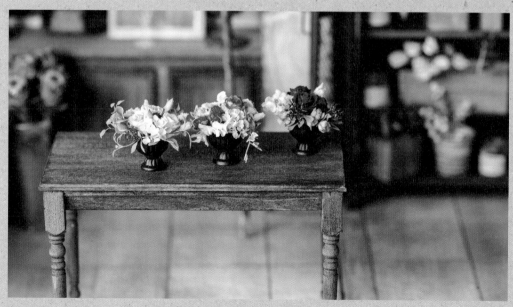

歡迎來到袖珍花園

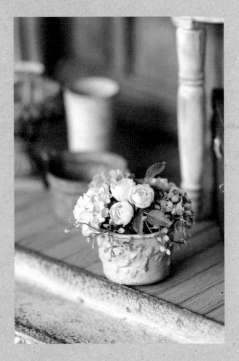

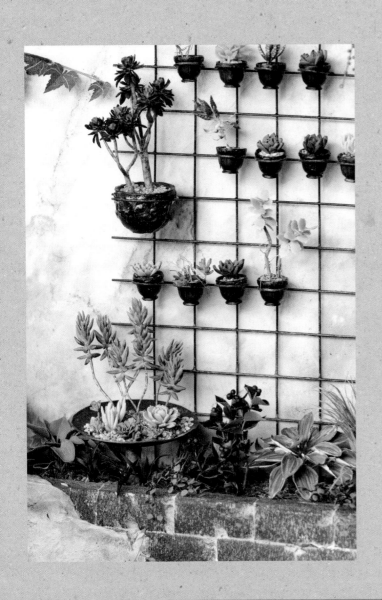

這章將為大家介紹各種裝飾、襯托 1/12 版袖珍花卉的娃娃屋、庭院花園、花店以及山野風光。

Potting Room

~小小儲藏屋~

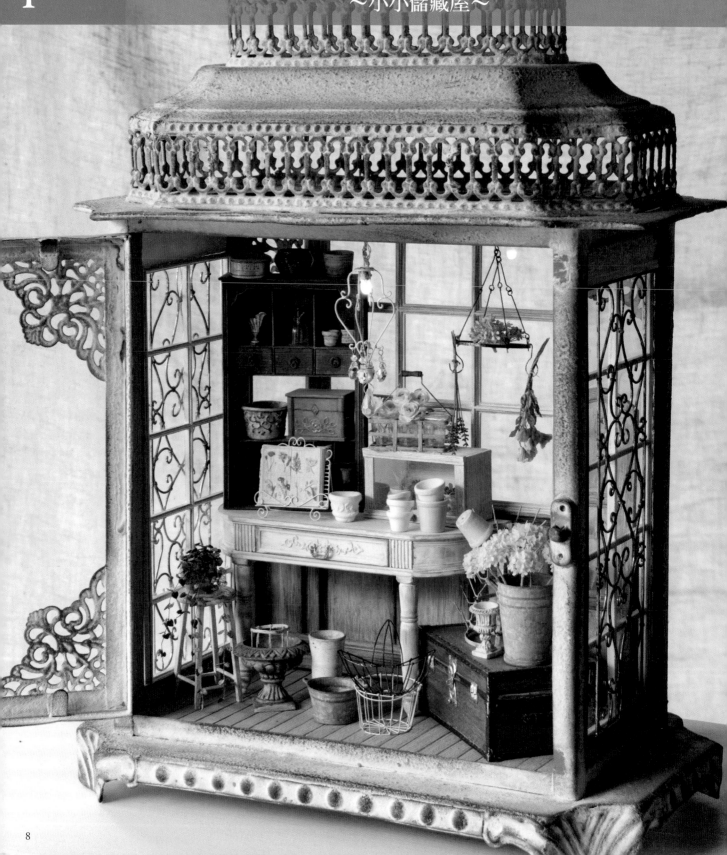

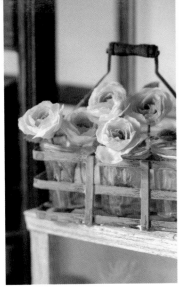

庭院正迎來玫瑰花季，在玻璃花器中，
插滿盛開玫瑰，玫瑰花香四處飄散。

玫瑰、薰衣草、繡球花，將盛綻花朵倒
吊垂掛，作成乾燥花。

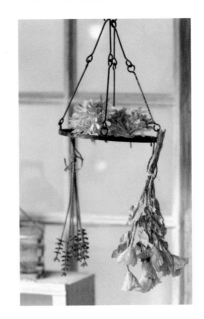

模型仿造英式鄉村庭院的一隅，打造成一座既是溫
室又是收納場所的小小空間。
在提燈內側擺放袖珍花卉創作。
冬天成了不耐寒植物的遮蔽之所，或收納不使用的
植栽盆，還可在這垂掛盛綻花朵，做成乾燥花卉。
植物圖鑑也擺放其中，以便翻閱喜愛的花卉。

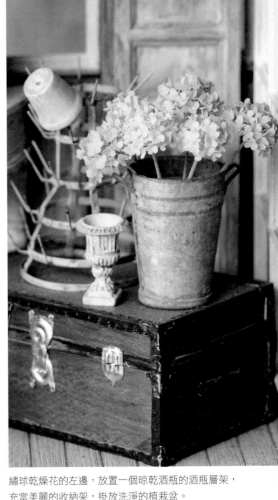

繡球乾燥花的左邊，放置一個晾乾酒瓶的酒瓶層架，
充當成美麗的收納架，掛放洗淨的植栽盆。

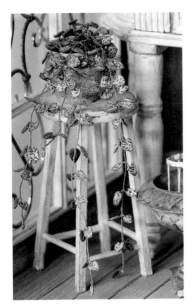

愛之蔓延窗邊攀爬
生長，若沒有高掛
垂吊，很快就蔓延
到地面。

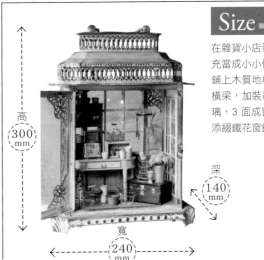

Size ■ 提燈外型

在雜貨小店發現的提燈，
充當成小小儲藏屋，地面
鋪上木質地板，屋頂架設
橫梁，加裝吊燈，拆除玻
璃，3面成窗，左右兩側
添綴鐵花窗飾。

高
300 mm

深
140 mm

寬
240 mm

Cherie Rose Rouge

~玄關紅玫瑰~

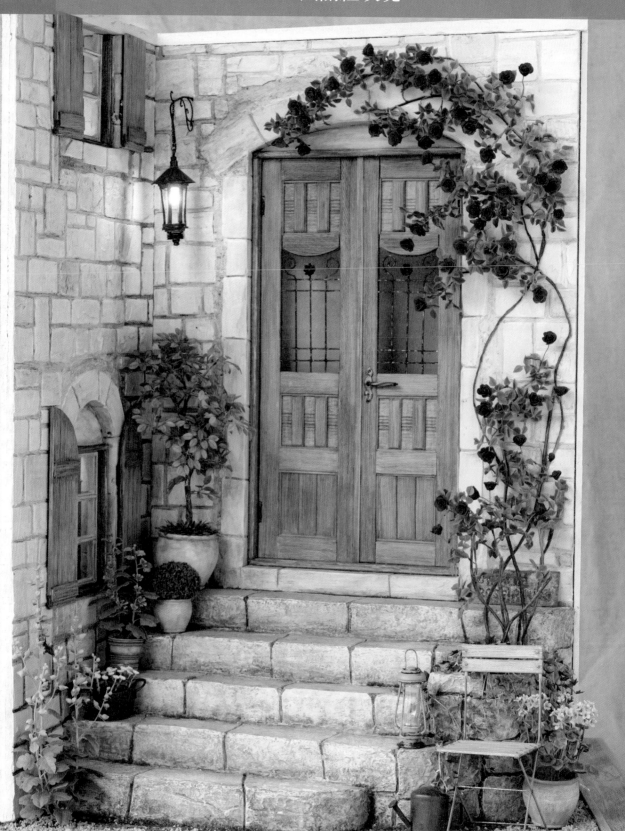

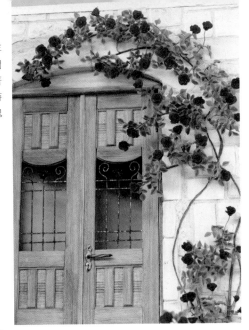

設計構想為種植 3 年的玫瑰，終於爬上門楣，開滿花朵，想像著居住屋內的人，外出時會經過開滿玄關的玫瑰拱門。

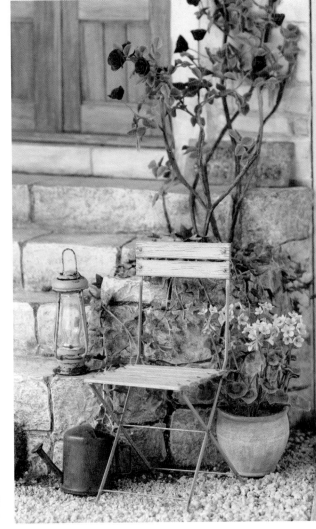

此作品發想素材取自法國普羅旺斯鄉間，飄散石造家屋意趣的魅力。主題以法語命名，意謂著「親愛的紅玫瑰」，「Cherie」類似英文的「Darling」之意。

實際上的門相當堅固，沒有種植玫瑰，也沒有擺放庭院椅和植栽盆，創作時想著，「如果我能生活在這兒，會種植哪種花卉？」

門前擺放一張椅子，方便日落時分在此欣賞花卉。悠哉望著玫瑰，放鬆片刻，疲憊消散，一旁還開著可愛的天竺葵。

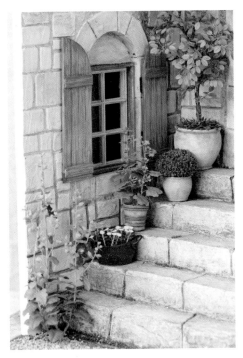

自幼喜愛的蜀葵和歐錦葵種在門前小徑，這兩種花在日本開於玫瑰之後，作品中想隨著玫瑰一齊綻放。

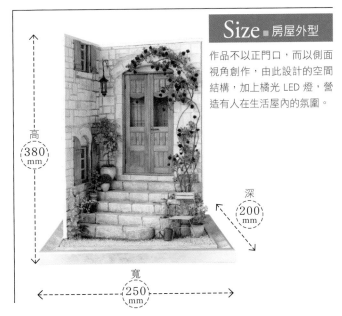

Size ■ 房屋外型

作品不以正門口，而以側面視角創作，由此設計的空間結構，加上橘光 LED 燈，營造有人在生活屋內的氛圍。

高 380 mm

深 200 mm

寬 250 mm

Flower Shop

～美夢成真的住家小店～

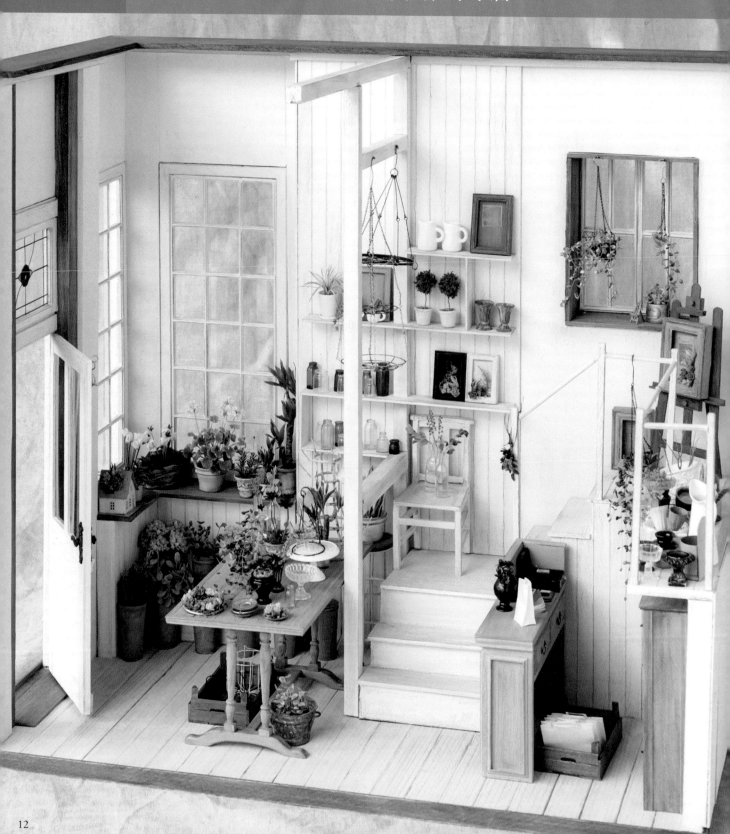

窗邊擺放適合室內栽培的植物，下面花桶放有乾燥花束，方便挑選。

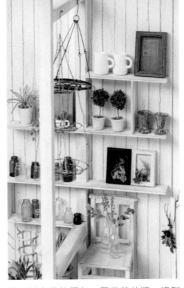

牆面設有裝飾層架，展示著花瓶、錫製花器、適合送禮的小物等。

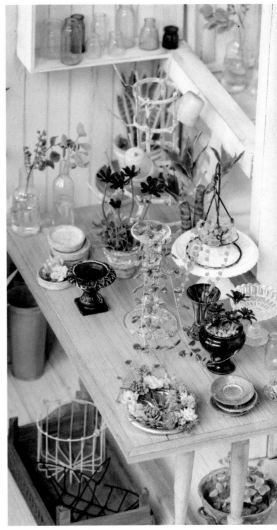

模型概念為「將自有住宅改造成住家花店」。創作時，腦中浮現的畫面為小小店內，依照店家心中喜好，擺滿花卉、多肉植物和花器等。門鈴響起，第一位客人會是誰？親朋好友和家人紛紛前來祝賀！

真心希望這份作品，能讓人有「有人在這裡實現夢想，我也要努力奮鬥！」的感受。

店主的角色設定為熱愛多肉植物，桌上擺滿一件件悉心照料的植栽，每賣掉一件，內心就充滿不捨之情。

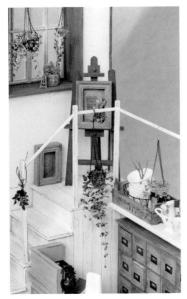

錫製花器、吊盆、窗框等處處陳列著多肉植栽，空間雖小，仍悉心裝點，店內洋溢綠意。

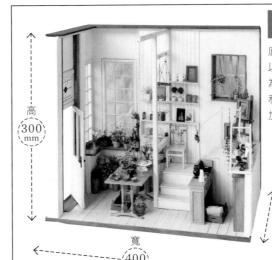

Size ■房屋外型

底部牆面設計成雙層厚度，以便製作凸窗，放置植物。為了在自然光下欣賞，牆面和地板為亮白色調，刻意不加裝照明。

高 300 mm

深 200 mm

寬 400 mm

13

Proposal
～北海道之春～

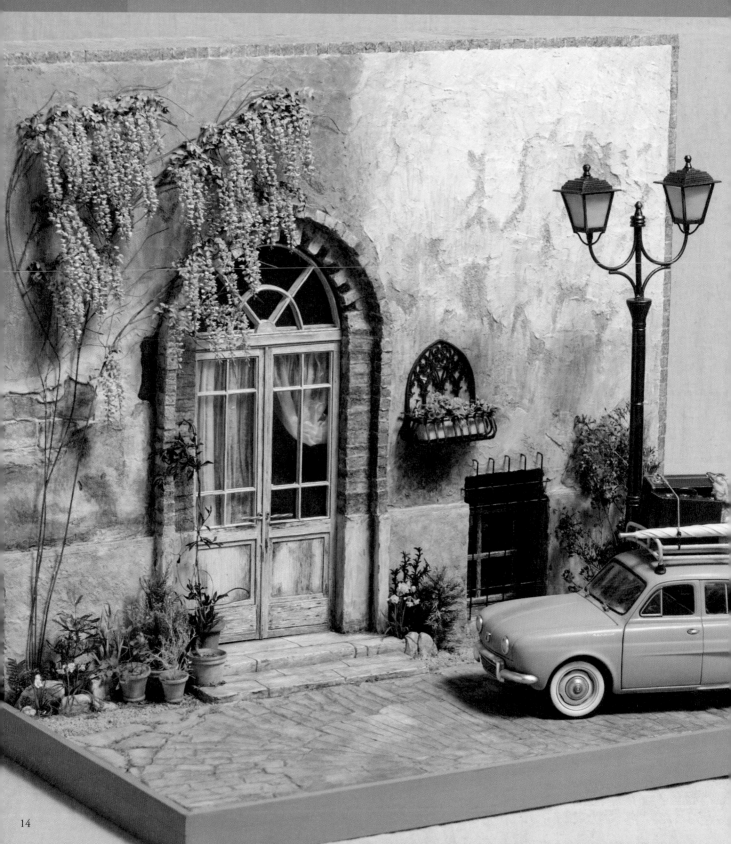

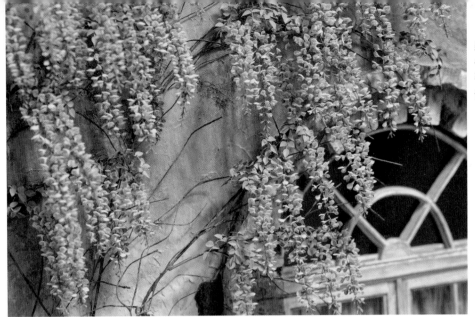

美麗流瀉的紫藤花瀑，一串有40～50朵花，須一一塑形、著色、黏接成串，考驗耐心的作業。

配合紫藤花色調的懸掛式組合盆栽，搭配了多層花瓣的矮牽牛、舞春花、常春藤等。

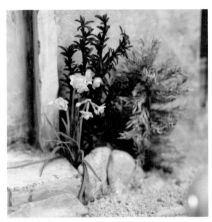

作品為生活在北海道的男性，正要外出的場景。車上疊放著防曬的大陽傘、手提箱黑膠唱片機、野餐盒，副駕駛座放了一束紫藤花和訂婚戒指。打算邀請女友踏青野餐，趁機求婚。紫藤花串如瀑布流瀉盛放。

北海道的冬季嚴寒漫長，直至5月連休時期方宣告結束。積雪融化，水仙初綻，甚是可愛。

Size ■ 房屋外型

以花卉陳列台開始製作，直到展示時，我很敬重的老師幫忙裝飾汽車和街燈，才有了具體概念、讓作品完整。

庭院樹木尚未甦醒，酷寒枯萎的矮木旁，水仙初綻，日漸茁壯。

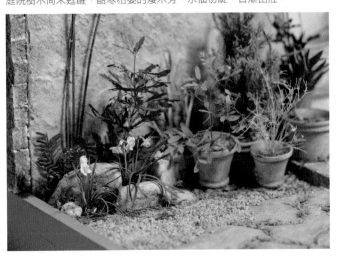

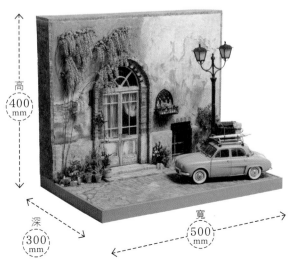

高 400 mm

深 300 mm

寬 500 mm

Les Fleurs
～花店～

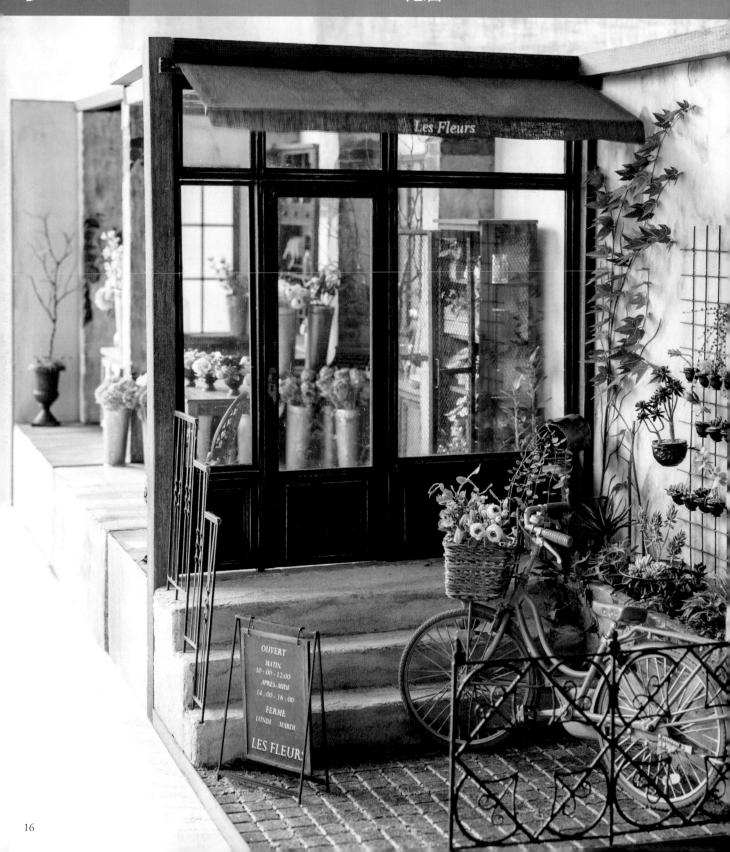

OUVERT
MATIN
10:00-12:00
APRÈS-MIDI
14:00-16:00
FERME
LUNDI　MARDI
LES FLEURS

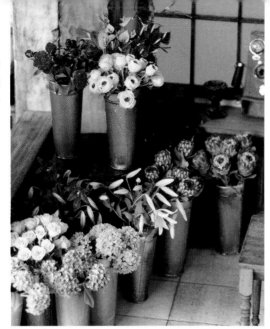

花桶內滿滿成束花朵，賞心悅目。其中還有產自國外的花卉品種，選擇類型多樣，引人佇足欣賞。

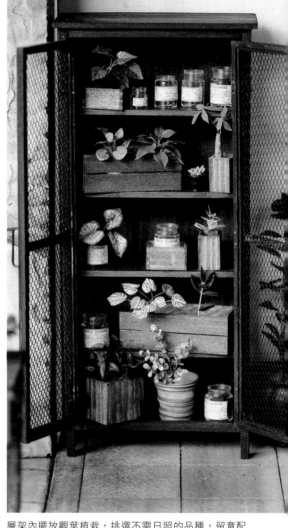

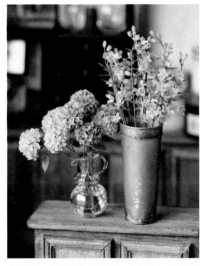

作品概念為熱愛巴黎的女性所經營的花店。主要商品為新鮮花束，也有陳列觀葉盆栽、古典雜貨。前院栽種著多肉植物和觀葉植物。

左邊為秋意濃厚的繡球花，右邊為飛燕草類的花卉，花色粉柔，完美映襯。

層架內擺放觀葉植栽，挑選不需日照的品種，留意配色，悉心陳列。

Size
房屋外型

整體結構由分開的個別小屋並排而成，屬於小物尚未黏合的半成品，可以自由改變排列位置，讓人不禁想挑戰看看，還能如何接續創作。

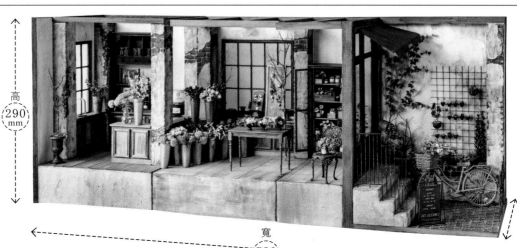

高 290 mm

深 220 mm

寬 730 mm

Entrance Garden
～門前白花滿園～

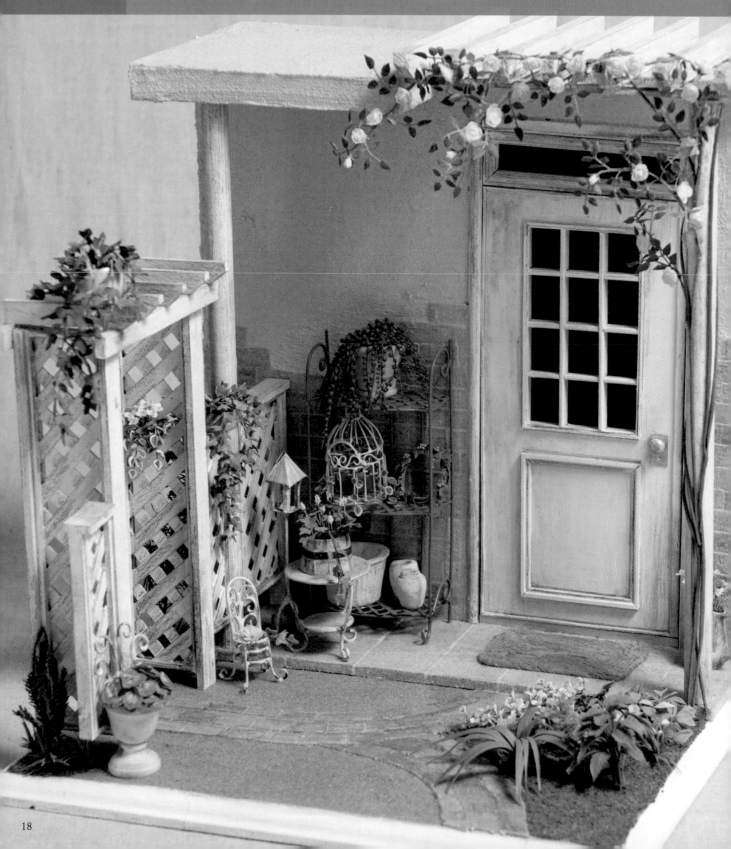

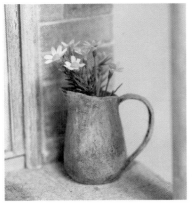

玄關門廊開著白色玫瑰,一開門,玫瑰盛開之景直映眼簾,令人心神嚮往。

門前放著古典壺,以洋甘菊點綴,飄散著青蘋果般的甜蜜香氣。

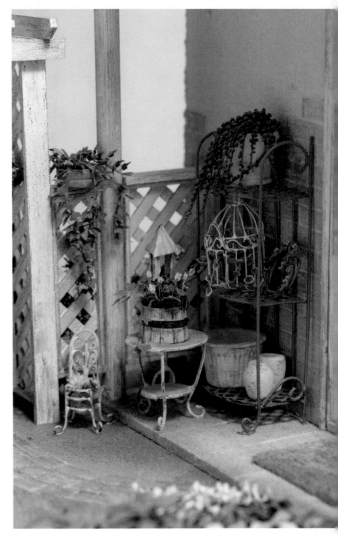

這件作品創作於 2004 年,藏有我踏入袖珍花卉世界的初心。當時初次挑戰袖珍花園的創作,只做建築外觀和庭院的場景,而非呈現屋內樣貌的娃娃屋,是件具紀念性的作品。

鐵製花架、花台、雙層小桌上,放置了鳥籠,綠之鈴、斑葉日日春、百日紅等盆栽以及常春藤花圈。

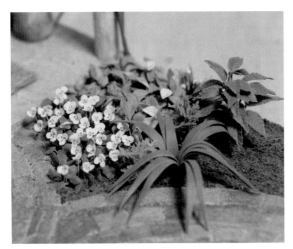

配合白色玫瑰,增添白色系大花三色堇。當時超愛白色花卉,曾嚮往生活在這樣的房子。

Size ■ 房屋外型

那時,連日望著已完成的基底層版,苦惱不已,終於靈光一閃,「我想做一個庭院」。幾天後,完成木工作業,開始慢慢製作植物和雜貨,作品完成的那一刻,內心既興奮又激動。

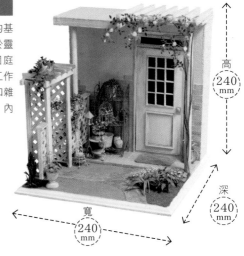

高 240 mm

深 240 mm

寬 240 mm

Picnic
~湖畔風光~

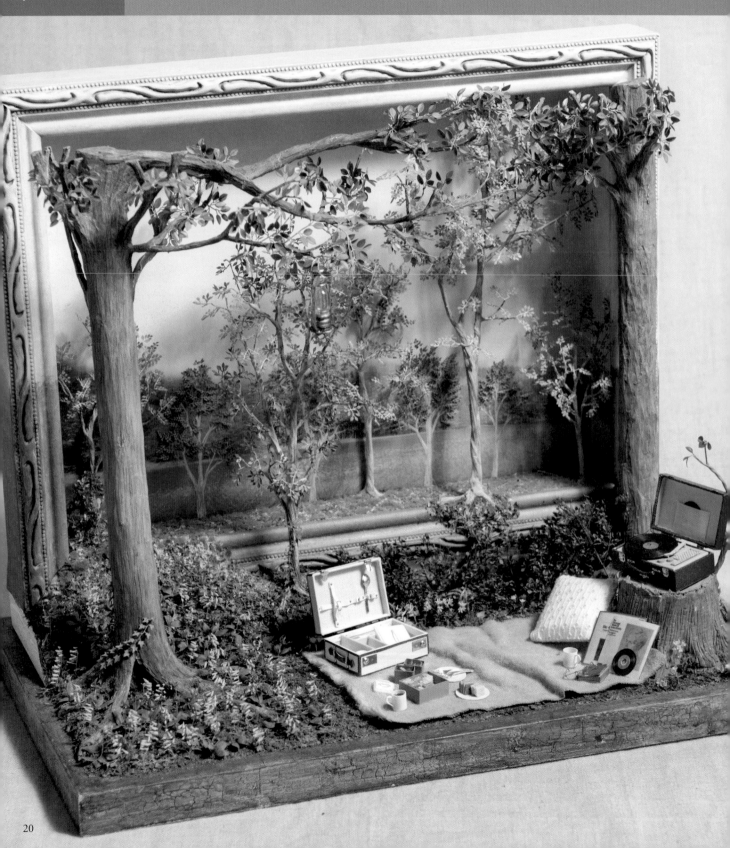

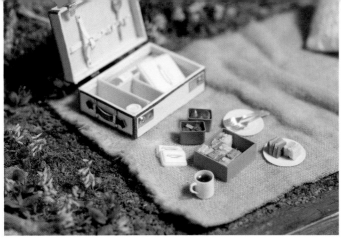

手提野餐箱裡裝滿三明治、沙拉、餐具、馬克杯等野餐組，開心午餐的景象浮現眼前。

回北海道老家時曾造訪的遠內多湖，以此湖為作品背景，想像著「在這樣的景色下，聽著喜歡的音樂，閱讀書籍，悠閒度過美好時光。」雖然遠內多湖實際上沒有生長紫堇和豬牙花，幼時在北海道路邊摘花的記憶，成為我創作袖珍花卉的發想來源。

大樹根旁有個微開的小樹洞，裡面藏滿橡實！或許是來此遊玩的孩童，還是住在附近的松鼠所藏，令人浮想聯翩。

樹墩上放著手提箱黑膠唱片機，聆聽古典音樂，閱讀書籍，享受片刻閒適。右下角的小小花叢，嬌巧可愛。

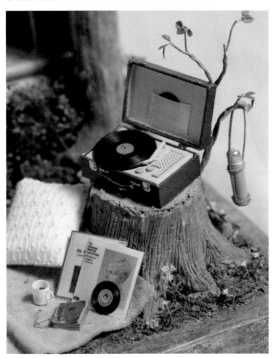

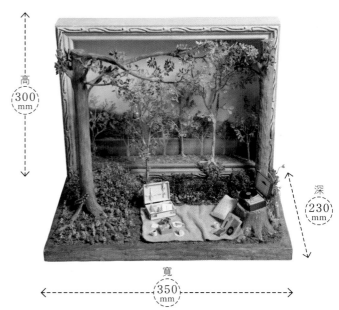

Size ■ 房屋外型

為了呈現出紫堇和豬牙花繽紛綻放，景色如畫的北海道春日風光，將北海道遠內多湖的風景照，添加厚框，製成作品背景。

高 300 mm

深 230 mm

寬 350 mm

Terrace Garden
～初夏花園露臺～

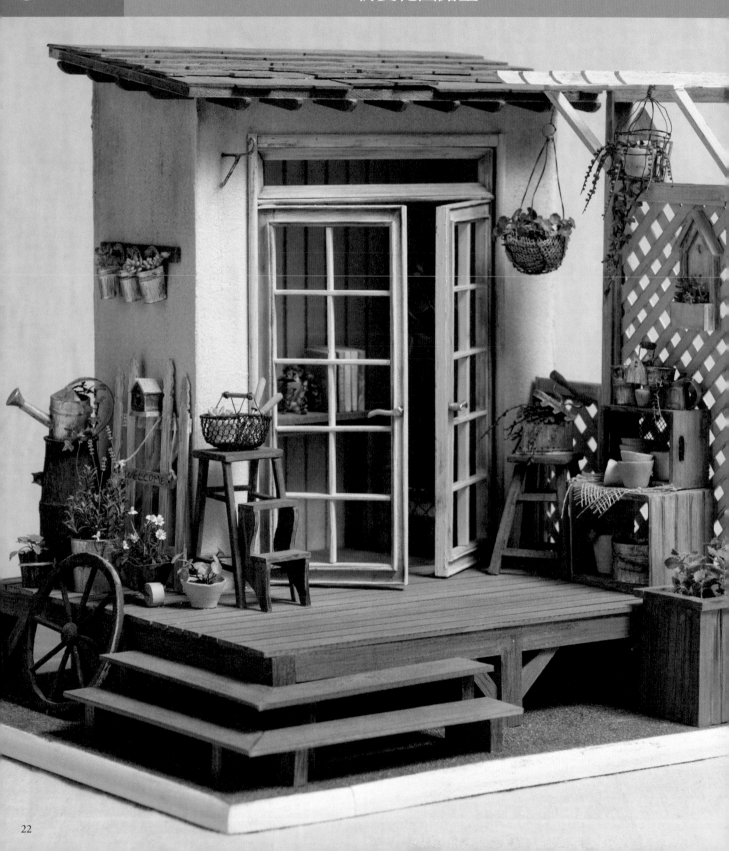

多肉植物種在小小的錫製吊盆，葉片顏色、形狀各異，並列懸掛，可愛得引人注目。

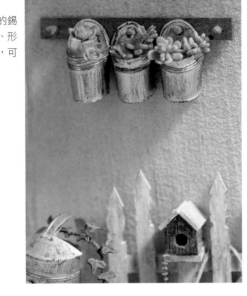

角落擺放著酒箱和蔬果箱等，充當園藝層架，上面陳列植栽盆和園藝雜貨等物品。金蓮花吊盆、鈕扣藤盆栽等盡量做得栩栩如生。

一走到露臺，側邊板凳上放著一個鐵籃，收納園藝工具。

這是以初夏庭園為主題的第 2 個袖珍花園，木棧小庭園上種植了香草和迷你多肉植物，再搭配雜貨小物。薰衣草、洋甘菊、金蓮花、檸檬香蜂草、蝦夷蔥等，各種喜愛的香草和型態多樣的多肉植物，展現各種美麗風情。

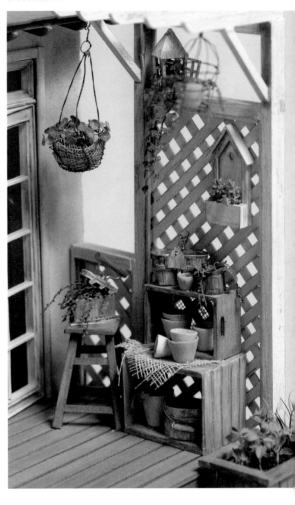

露臺側邊日照充足，在這個角落栽植薰衣草、洋甘菊、野草莓等香草。直立擺放的圍籬和迷你鳥巢箱等，小巧可愛。

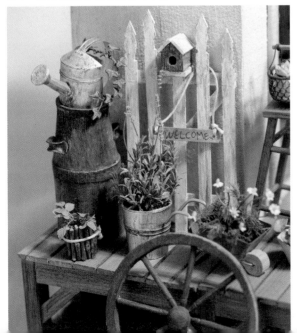

Size ■ 房屋外型

做完 18 頁的「門前庭園」，腦中浮現一個念頭，「做完玄關，做露臺吧！」。作品呈現栽種香草和多肉植物的生活。

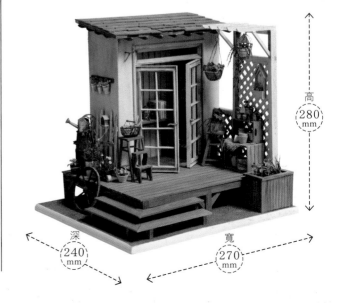

高 280 mm

深 240 mm

寬 270 mm

Flower Painting

~袖珍花繪~

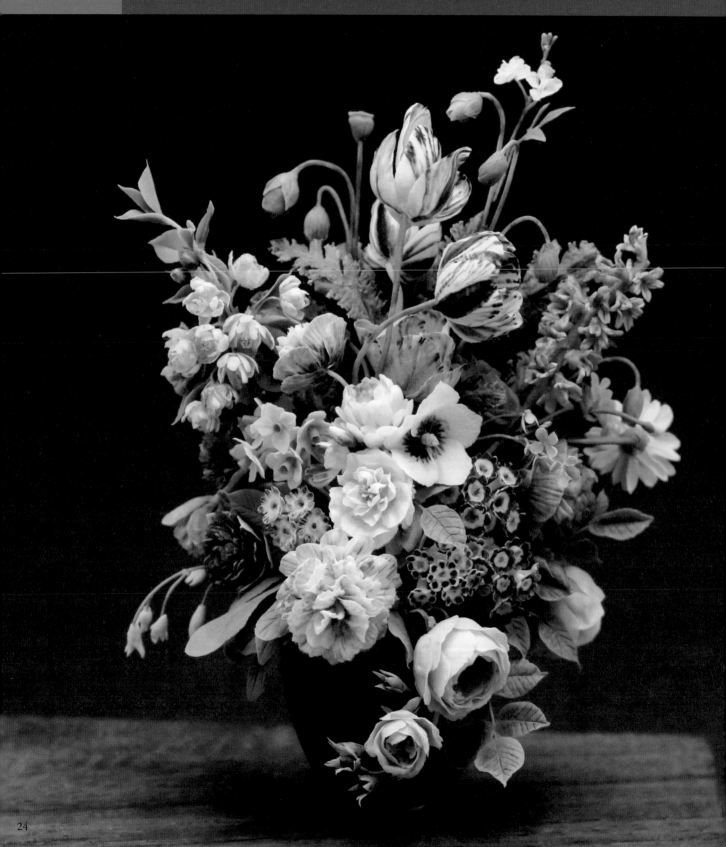

這件袖珍花卉作品，立體臨摹出 18～19 世紀
畫家「楊・弗蘭斯・馮・戴爾」的花卉畫。
原畫的配色相當美麗，讓人難以移開目光。這
次將繪畫化為袖珍創作的發想，來自一位袖珍
收藏家好友。

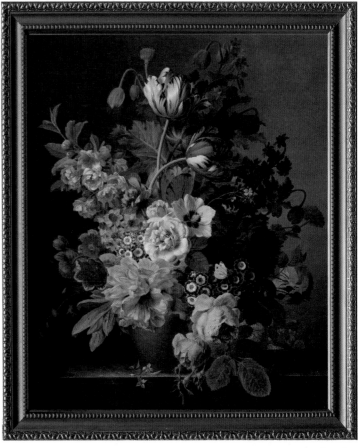

畫家楊・弗蘭斯・馮・戴爾（Jan Frans van Dael，1764～1840）出生於
荷蘭，擅長描繪高雅的花卉靜物畫，據說自家庭院有栽種植物，以便臨
摹繪畫。

創作過程中，持續凝視著背景中的繪畫
照片，每完成一朵花，就拿近畫前，仔
細比對色調和外觀，再繼續製作。

Size ■ 設計外型

花朵數量多，所以列印出繪畫照片，完成一朵就
標註記號，以免遺漏。將平面繪圖轉化成立體作
品，須留意看起來是否不自然，得多次調整花莖
的角度和組合樣貌。

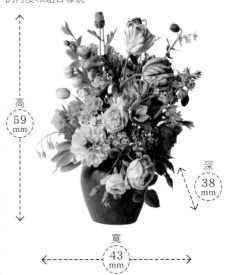

高
59
mm

深
38
mm

寬
43
mm

Group Planting
~春日組合盆栽~

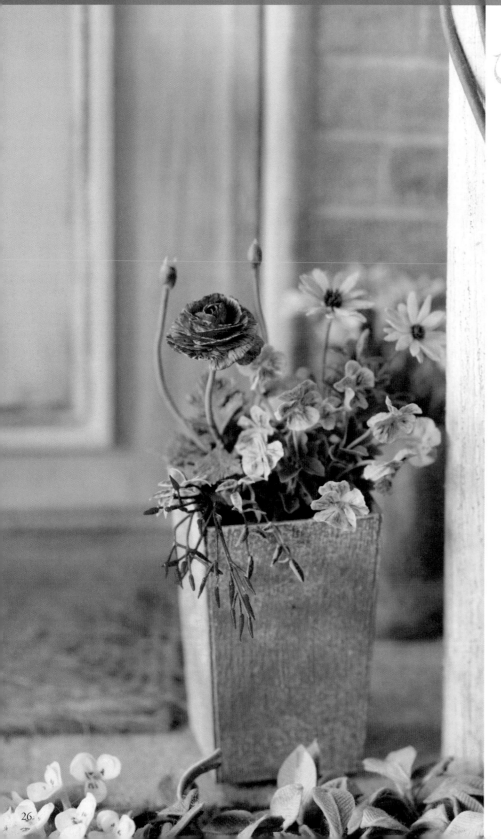

我超愛花，每年一到春天，就想做一盆組合盆栽。這件作品仿造組合盆栽，是以花毛茛為焦點的袖珍花卉創作。細細的花莖上，黏上薄薄的花瓣，作業難度很高，失敗了好幾次才完成。

A 花毛茛
B 藍目菊
C 大花三色堇
D 多花素馨

Size ■ 組合盆栽外型

一邊讓花毛茛和藍目菊更協調，一邊調整垂掛前方的多花素馨花苞和大花三色堇。

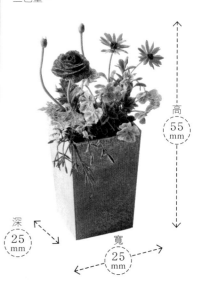

高
55
mm

深
25
mm

寬
25
mm

四季袖珍花卉

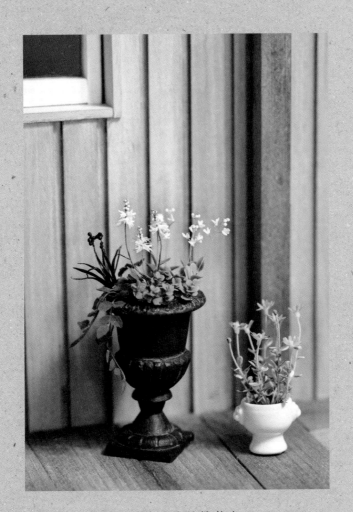

種在自家小庭院的花卉，
開心守護著圓鼓鼓的花苞。
以袖珍創作，
向大家介紹我最喜愛的四季花卉。

番紅花
Crocus

開於初春的番紅花，是我喜愛的球根植物。番紅花開時，小小庭院花苞微綻、嫩芽初出，讓人感到春天將臨，暖意漸上心頭。創作這件袖珍番紅花時，內心滿懷喜悅。細細短短的葉片、線條圓弧花瓣、可愛挺立的花蕊，細膩呈現出番紅花的豐富樣貌。

成品尺寸
20 mm

作法●74頁

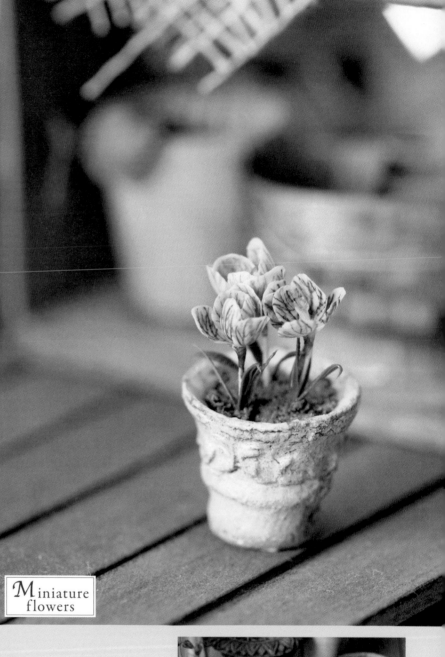

Miniature flowers

Garden Plants

番紅花是我最愛的球根植物之一，「我尤其喜愛 Pickwick 品種，紫白分明的條紋和橘色花蕊，充滿魅力。」

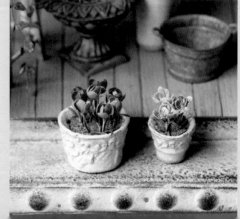

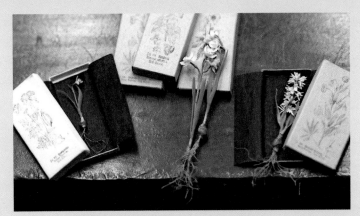

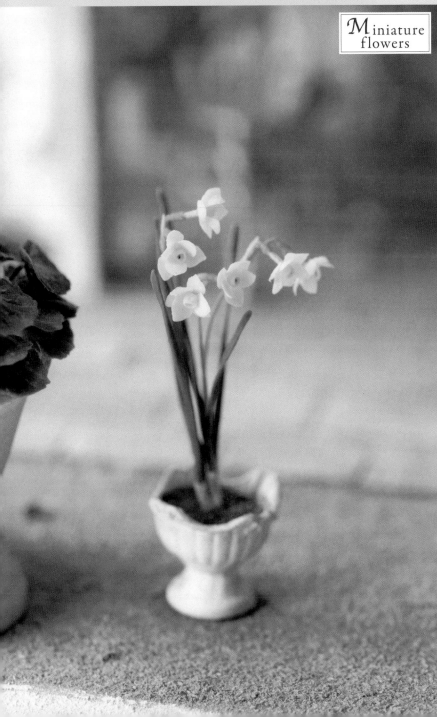

水仙
Narcissus

在庭院種了 3 種水仙，我臨摹了其中一種創作。這是 3 種中，擁有最典型的水仙花形，且大小中等，我相當喜愛。水仙底莖有一層葉鞘，呈白透管狀薄膜，自花朵後面彎折的花莖有一層薄膜。創作時一邊比照真花，一邊努力逼真重現。

成品尺寸
32 mm

作法●64 頁

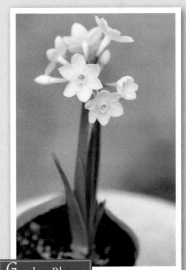

Garden Plants

臨摹可愛的多花水仙，做成袖珍花卉，中央小花呈現淡奶油色，相當可人。

葡萄風信子
Muscari

葡萄風信子是我每年必種的愛花。
待較早開花的球根花卉告一個段落
後，葡萄風信子在天氣漸暖時開
花，預告了真正的春天終將來臨。
在做葡萄風信子袖珍花時，上方的
小花苞做得越精巧，成品越是逼
真。

成品尺寸
27 mm

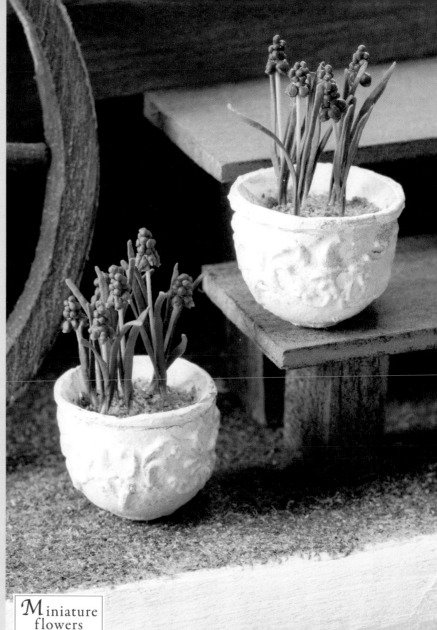

Miniature flowers

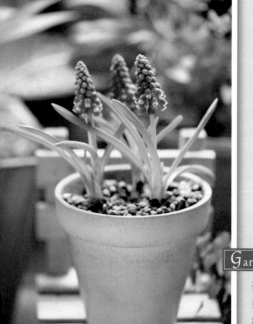

Garden Plants

葡萄風信子最常見的品種，是
亞美尼亞葡萄風信子，呈現濃
濃的藍紫色。如果就這樣持續
種植幾年，花朵會越開越小，
所以每年都要持續添種。

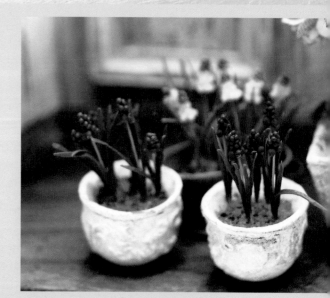

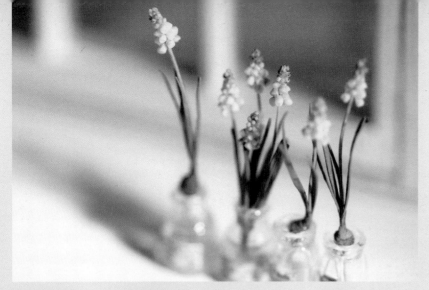

葡萄風信子的花色多為濃濃的藍紫色，當知道有藍色品種時，內心雀躍不已，一心想種在自家庭院，但是尋遍四處都找不到，最終在網路購得。秋天開始栽種，直到嫩芽初出，需要等待一段很長的時間。

成品尺寸
26 mm

作法●61頁

Miniature flowers

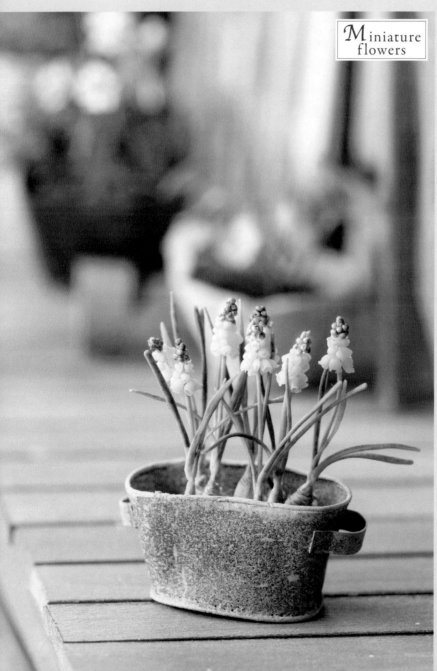

Garden Plants

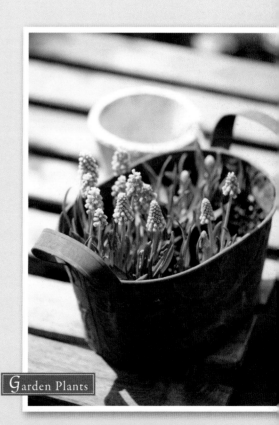

葡萄風信子「菲尼斯」純淨淡藍的花色，充滿魅力，「讓我在網購時一見傾心，立刻按下選購鍵」。

大小花三色菫
Pansy & Viola

每年都期盼 11 月的到來，等著採購大小花三色菫的花苗。色彩繽紛、種類繁多，真想全部購回，每次採購都猶豫不決，不知該挑選哪一種。這件作品的製作訣竅，在於選擇自己喜歡的三色菫花色。與其「為花瓣著色」，建議以在花朵上作畫的方式製作。

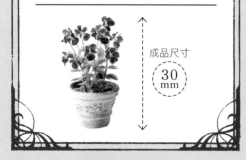

成品尺寸

30 mm

作法●76 頁

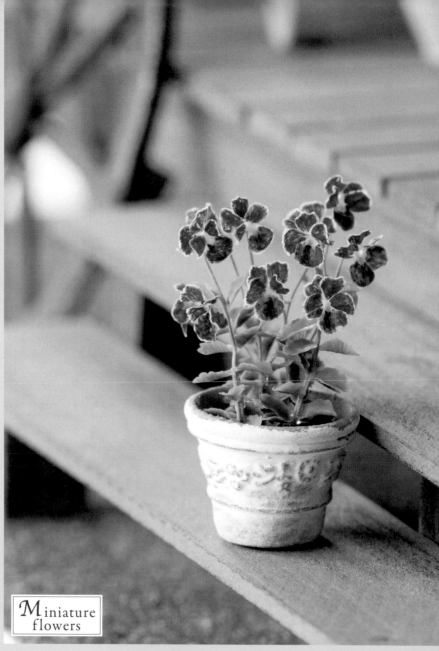

Miniature flowers

Garden Plants

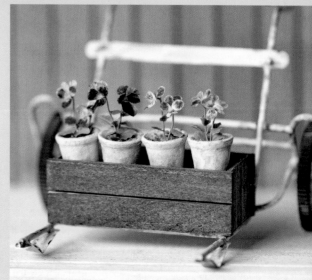

橫濱選品店有一種「傘狀藍」三色菫，藍色花瓣，邊緣一圈為白色的品種。「藍色花朵搭配柔美荷葉邊，十分討喜」。

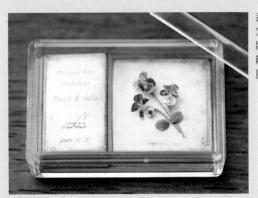

這件範例成品完成於不定期舉辦的一日課程。將成形的莖、葉以及花瓣,塗色組裝,擺放在展示箱中。

橫濱選品店,為方便顧客了解大花三色堇的品種,製作袖珍花卉,下方舖上硬紙板,標註品種名稱,裱框展示。

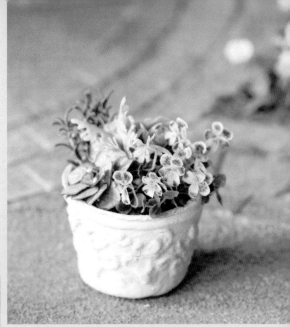

小花三色堇為主視覺,搭配仙客來和銀葉菊,做成袖珍花卉組合盆栽。

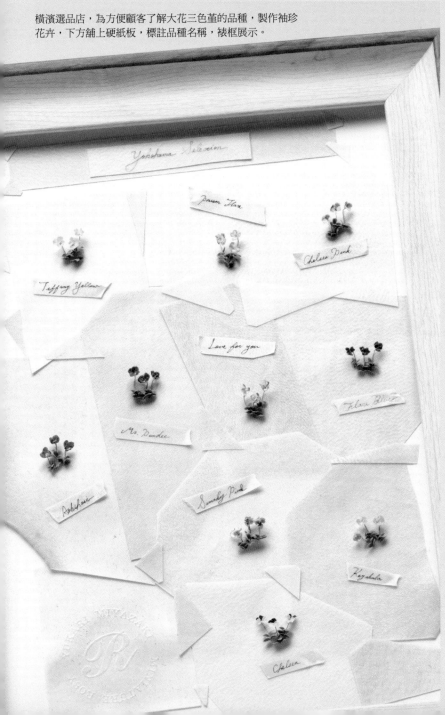

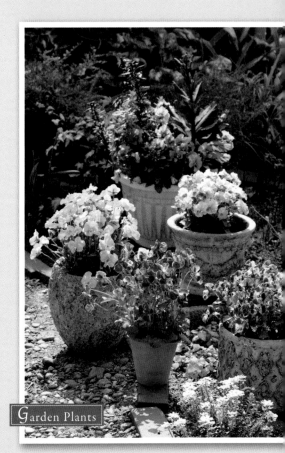

Garden Plants

這張照片拍攝於大小花三色堇在庭院盛開的時節。春天時常久待院中,光佇足凝望,就十分舒心宜人。

鈴蘭

Convallaria

我很喜歡鈴蘭，卻老是種不好，可是一點也不灰心，去年換了地方又種了一次。這次應該會好好長大開花吧！在成功之前，來做做袖珍花卉，讓自己開心一下！製作技巧在於花朵、花苞的大小，與花莖長度之間的協調感，太長或太短都沒關係，重點在彎曲的姿態。

成品尺寸
18
mm

作法●56頁

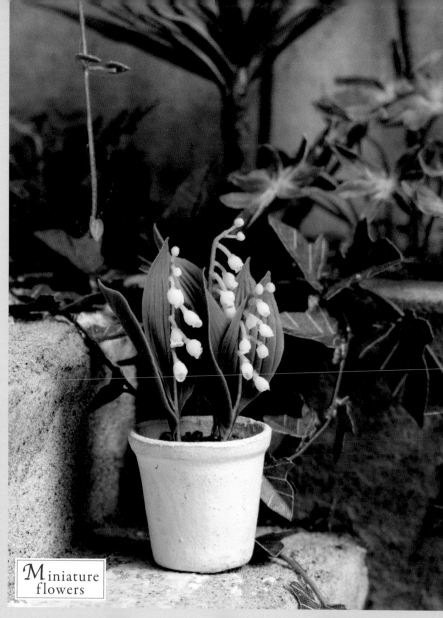

Miniature flowers

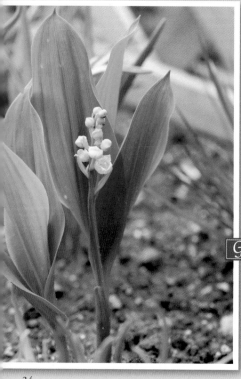

Garden Plants

庭院的德國鈴蘭，不知道是否因為夏天忘記澆水，再怎麼種，發芽數量減少，也不會開花，不知不覺就消失了。

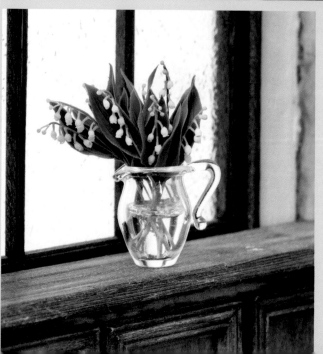

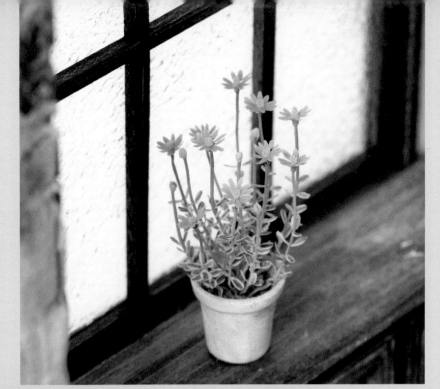

藍雛菊
Felicia

藍雛菊擁有黃藍對比的美麗花色，其中的藍色，很難透過樹脂黏土呈現，我至今仍無法完美調出藍雛菊的藍彩色調。往後會持續挑戰，努力詮釋出令人滿意的藍彩花色。製作重點在於花瓣大小須盡量一致，從袋子擠出黏土的時候，如果拿捏的黏土量相同，將能做出漂亮的成品。

成品尺寸
30 mm

作法◉71頁

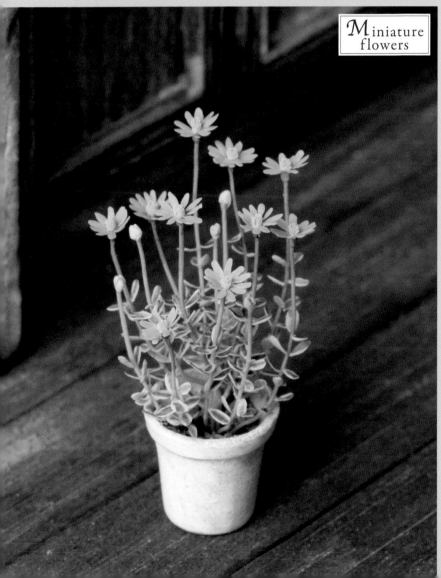

Garden Plants

藍雛菊的葉片為綠色斑葉，我總覺得「斑葉葉片就是比較漂亮！」

玫瑰
Rose

玫瑰的種類、色調豐富,香氣迷人,還不斷出現美麗的品種,連在袖珍花卉創作領域,都是大家熱愛的題材,樂於反覆持續創作。有不少人表示,「最先挑戰創作的袖珍花卉正是玫瑰。」為了呈現美麗的作品,須留意材料黏土的使用量要少,盡可能做出薄薄的花瓣。

成品尺寸
20 mm

作法●67頁

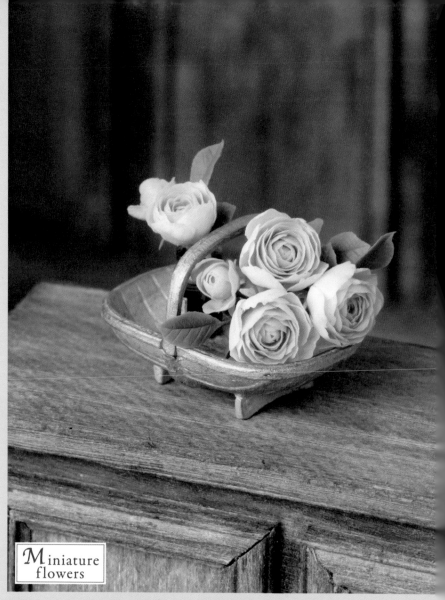

Miniature flowers

這件裱上白框的作品,由左開始表現出花朵漸盛的樣貌。

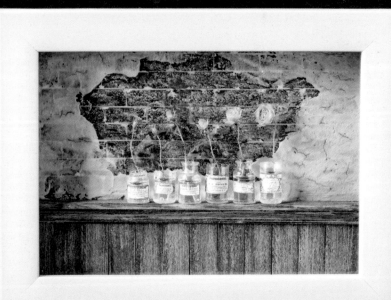

Garden Plants

玫瑰尤其有許多花形浪漫的品種,例如:英國玫瑰和古典玫瑰,除了可享受在庭院栽種的樂趣,也很適合插花當擺飾欣賞。

我最喜歡的花材組合是歐丁香和玫瑰，為了找到與歐丁香相襯的玫瑰花色，參考了網路和花卉圖鑑，嘗試調整配色。

英國玫瑰「麥塔金」，是我挑戰多年，總不合心意的創作花種。這次終於做出令自己滿意的花形，是件值得紀念的作品。

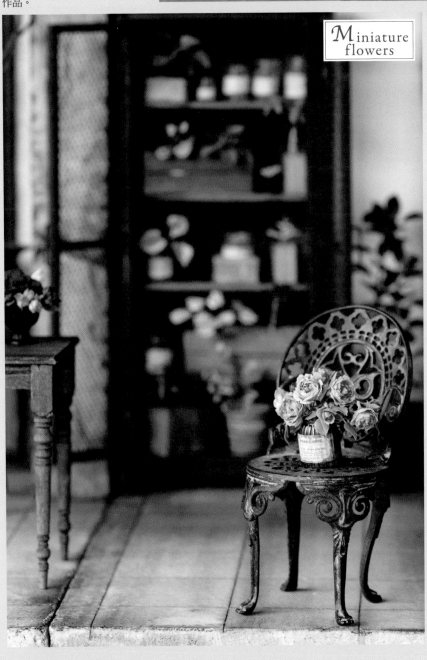

Miniature flowers

做成捧花和盆栽之前，須留下細長的花莖，依照花朵品種擺放在小花瓶或花桶。看著各種玫瑰成束的花樣，腦中想著，該怎麼組合才顯得漂亮？

百日菊
（百日草）

Zinnia

百日菊有另一個為人熟知的名稱「百日草」。同一朵花，從初綻到盛放，花色變化不斷，這樣的花朵特色，為創作袖珍花卉，帶來不少樂趣。製作重點在於，花朵初綻之時，花色濃郁，花瓣小巧，隨著盛放，花色漸淡，花瓣展開變大，創作時留意這點，將提升成品的逼真度。

成品尺寸
35 mm

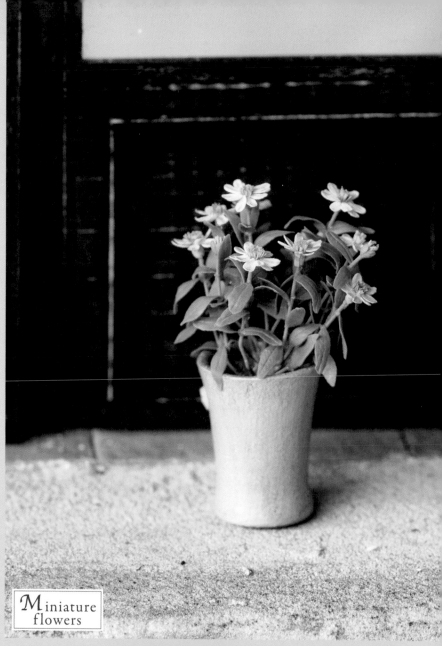

Miniature flowers

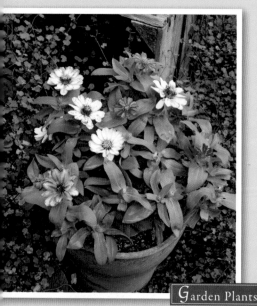

Garden Plants

夏季盛暑之時，仍不停歇，持續開花，所以一定要給予充沛的水分。花期長，此起彼落地連續盛開，讓人大飽賞花之樂。

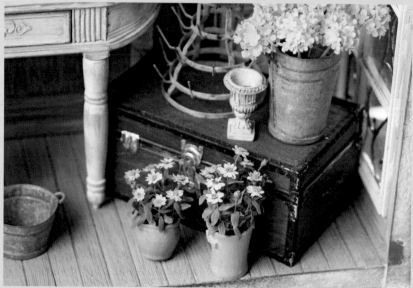

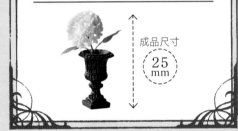
雪白繡球花
「安娜貝爾」
Hydrangea arborescens
"Annabelle"

在庭院種了 2 株，是初夏到夏天的庭院焦點。直至夏季結束，放置不理，就變成乾燥花。花色會從黃綠轉白，再轉為黃綠，依時期不同，有時也會呈現各種花色混雜的樣貌。創作時，將花色特點表現出來，也別有一番樂趣，光是調整黏土的色彩，就能轉換心情，讓人想「一做再做」的花種。

成品尺寸
25
mm

作法●58 頁

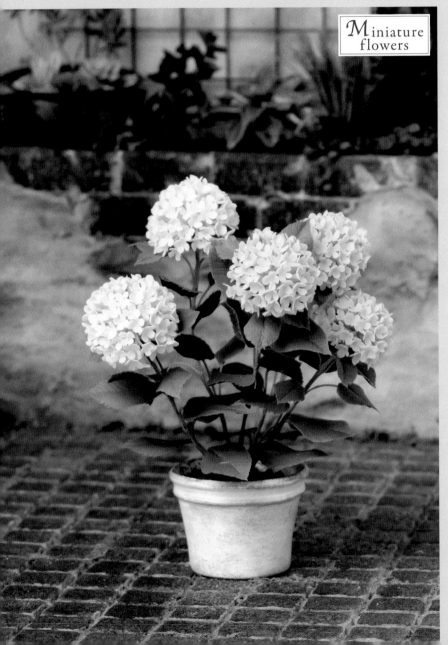

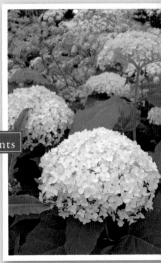

Garden Plants

花朵會開在春天初吐的枝芽上，所以冬天時，要將花枝減至靠近根部約 10cm 處，待隔年，枝芽才能好好伸展，使花朵綻放。

橡葉繡球花

Hydrangea quercifolia

橡葉繡球花，是我剛踏入園藝世界時，在庭園種植的花卉。小小花苗，經過數年，終於茁壯成株，每年都燦爛盛開。初夏結成的小巧花穗，一天一天飽滿盛綻，花朵的姿態壯麗，卻飄散柔和氣息。花開初始為黃綠色，不久轉為白色，最後又帶點紅色，花色絕美，真開心種了橡葉繡球花！

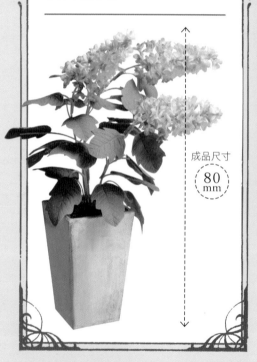

成品尺寸

80 mm

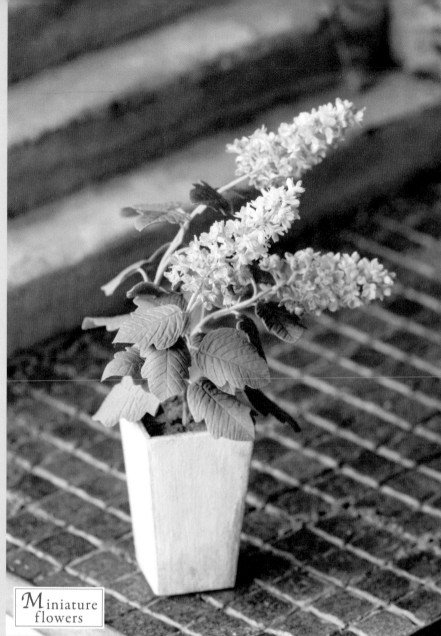

Miniature flowers

Garden Plants

一如橡葉繡球花的名稱，擁有與橡樹相似的葉片，是繡球花的好朋友，每到初夏，就成為我家庭院的目光焦點。

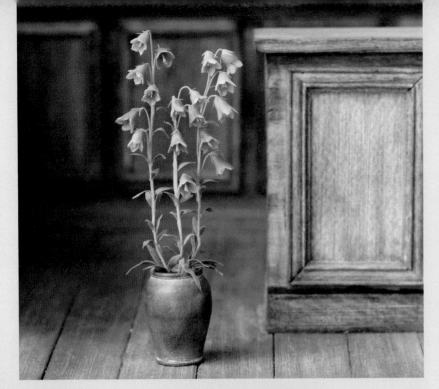

風鈴草
（桃葉風鈴草）
Campanula persicifolia

風鈴草又名桃葉風鈴草，純淨的藍紫色，非常引人喜愛。創作袖珍花卉時，很難形塑出鐘形花朵，只好大量製作，再挑選形狀完好的花形組合。風鈴草的花語是「感謝」。希望自己永遠不忘感激之心，抱著這樣的想法，一片一片細心製作。

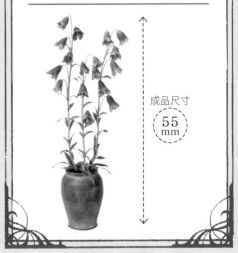

成品尺寸
55
mm

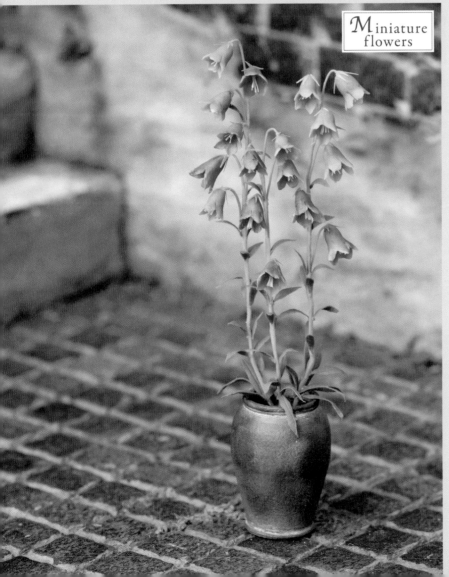

G arden Plants

當襯托玫瑰的配花，或是與充滿和風意趣的山間野草一起種植，都很適合，做成插花擺飾也很漂亮。

多肉植物
Succulents

多肉植物的特點是胖胖的外型,將其一一分種成小盆栽,或是設計成組合盆栽都很可愛,齊聚擺放更是樂趣滿滿。萬年草類的多肉也可以種植在地面,會不斷增生覆蓋成遍。製作成袖珍花卉很簡單,只要有耐性,誰都可以成功。建議種類有十二之卷、乙女心、擬石蓮花以及萬年草等。

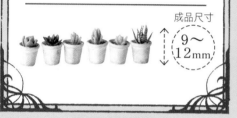

成品尺寸
9～12mm

作法●82頁

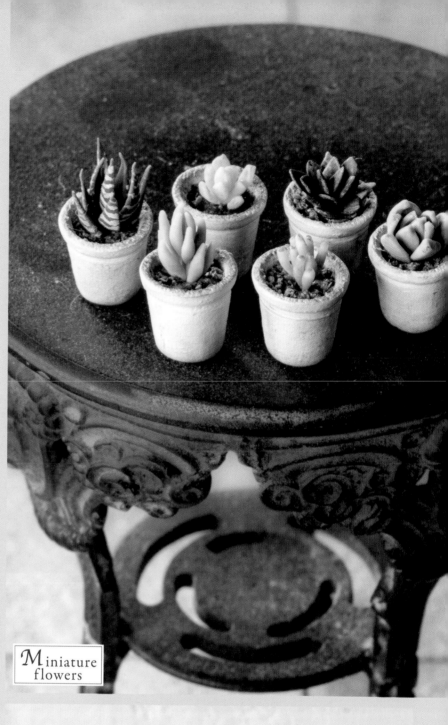

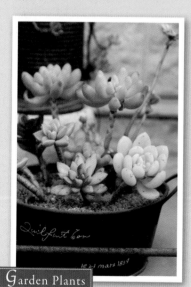

Garden Plants

若栽種成組合盆栽,多肉植物靠近根部的葉片,會因為溼氣重而受損,葉莖會一節一節向上延展,即便如此,也很可愛。

Miniature
flowers

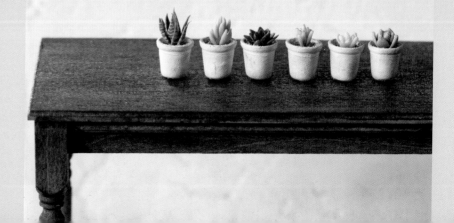

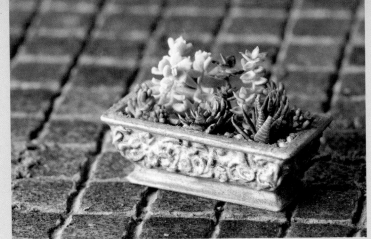

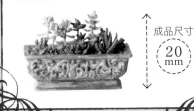
Miniature
flowers

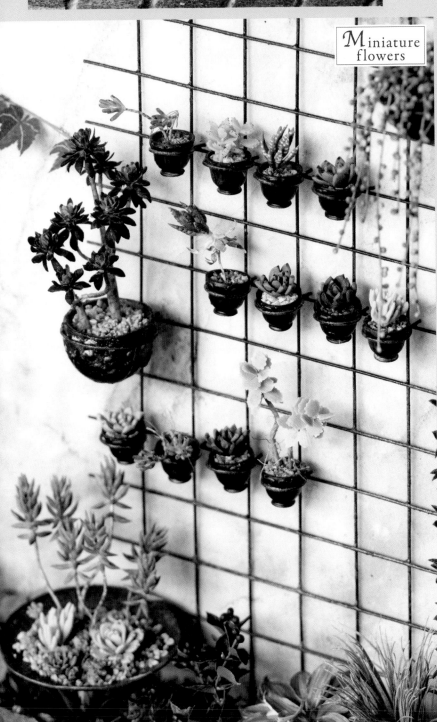

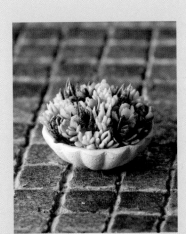

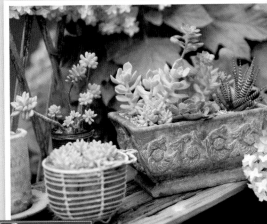

Garden Plants

這照片裡的多肉組合植栽，就是上面袖珍花卉的
模擬實物。種植在繡球花旁的層架，隨季節觀察
變化。

大麗花
Dahlia

種在庭院或是插花擺放，都有無窮樂趣。花期長，從夏天終了開至秋天。花色、花形、高矮長度，種類多樣，適合任何場合為其魅力所在。以紅色為主題，創作了 2 種大麗花，分別是帶暗黑色的「黑蝶」和紅色的「紅色星斑」。須很有耐心地做出許多形狀相同的花瓣，不過會讓成品顯得格外華麗。

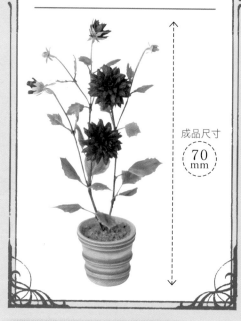

成品尺寸
70 mm

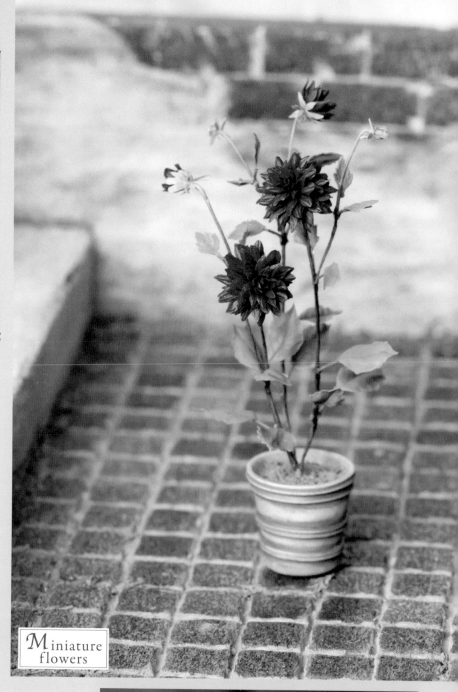

Garden Plants

照片中的大麗花在秋天日照下，嬌豔盛開。其中，我最喜歡的品種是「黑蝶」。做成插花裝飾工作室，還能臨摹創作袖珍花卉。

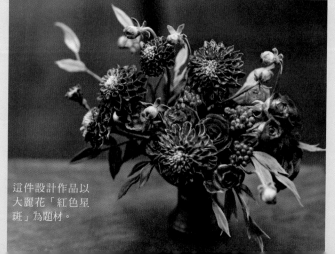

這件設計作品以大麗花「紅色星斑」為題材。

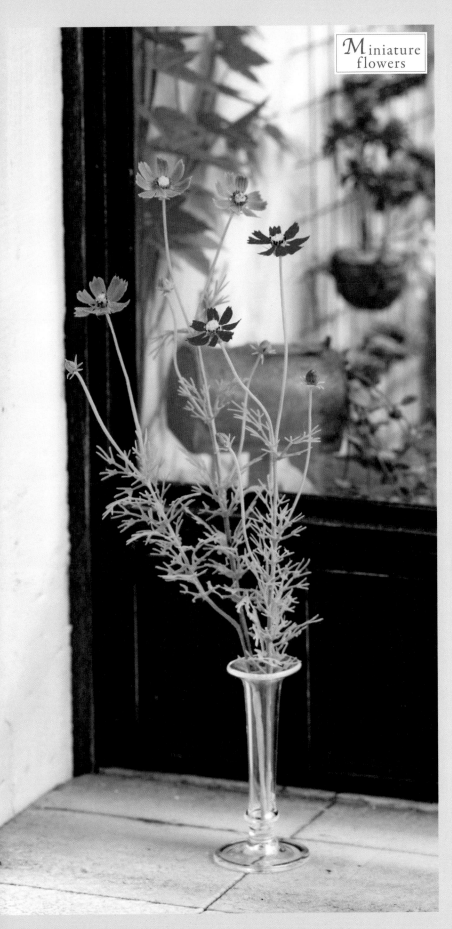

波斯菊
Cosmos bipinnatus

「想做 100 株的波斯菊小路」，想著想著也過了好些年，花瓣、葉片都很纖細，逼真呈現的難度超高。袖珍花卉創作時，最困難的是葉片製作，為了做出許多細小葉片，以原模翻模的方式大量製作。須耐心將黏土塞進細小的模型中。

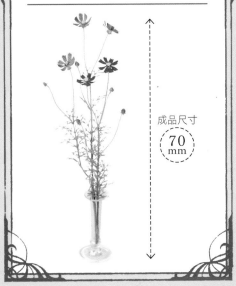

成品尺寸
70 mm

G arden Plants

色彩繽紛，群聚叢生的景色，煞是美麗，讓人感到秋意漸來。剪下插在花瓶中，讓周圍頓時明亮起來。

巧克力 波斯菊

Cosmos atrosanguineus

花色高雅的巧克力波斯菊中，還有多種花色微異的品種，這次選擇創作的品種是「巧克力摩卡」。花莖纖細搖曳，乍看可能望之卻步，但是依照我的步驟製作，可以自由改變花莖擺向。其花語為「永恆的心意」，很適合當作送禮的選擇。

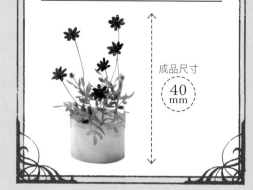

成品尺寸
40 mm

作法●79頁

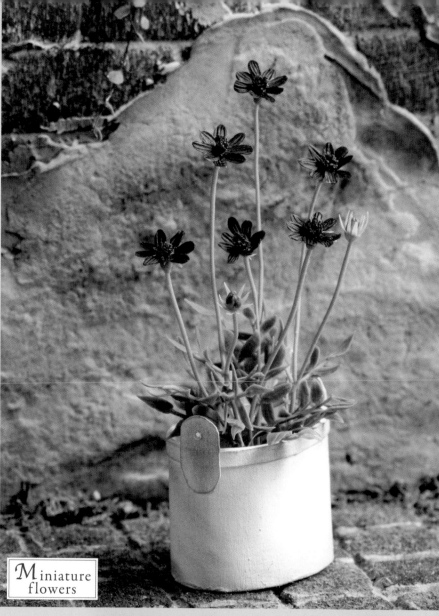

\mathcal{M}iniature flowers

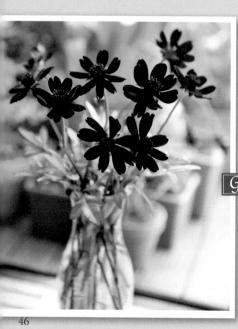

\mathcal{G}arden Plants

巧克力波斯菊真的如巧克力般，散發甜甜的香氣，瀰漫整個庭院。「取一段長度，剪下花莖，插在小玻璃瓶中，裝飾屋內也很不錯，建議大家可以試試看。」

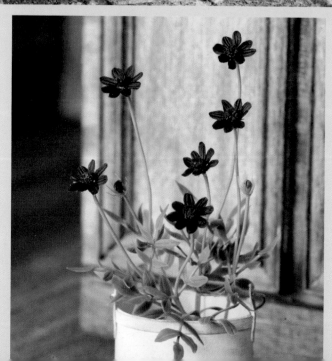

秋日七草

The seven flowers of autumn

以秋日七草為主題，想做出充滿和風意趣的作品。這些都是自平安時代，受到大家喜愛的 7 種淡雅花卉，包括胡枝子、芒草、葛、石竹、黃花敗醬草、澤蘭、桔梗。最後製作的芒草，因為無法用黏土表現，而以細線代替。葛也是一種食用花卉，撒在沙拉上就成了一道美麗的料理。

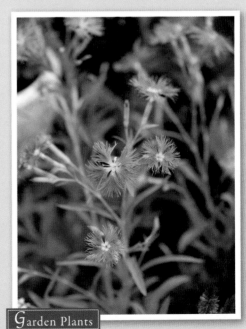

Garden Plants

石竹綻放的花瓣，纖細如絲，不論是和風庭院，還是西洋花園，都很適合栽種，家中庭院也有種植。

聖誕玫瑰

Helleborus

對設計時選用的黃綠色聖誕玫瑰感
到興趣，開始栽種花形如杯、高雅
暗紫色的品種。雖然沒有費太多心
思栽種，或許很喜歡生長的環境，
聖誕玫瑰種植得很成功，不但健
壯，還年年盛開滿院。我以這株臨
摹創作了袖珍花卉。

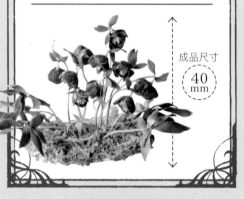

成品尺寸
40
mm

作法●92 頁

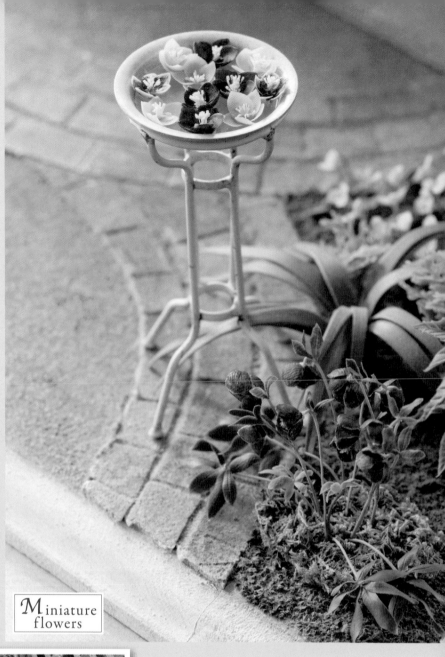

Miniature
flowers

Garden Plants

我的「第一株聖誕玫瑰」，種了
10 年之久，摘下盛開花朵，放在
水盤上漂浮擺盪，裝點冬季庭院
之美。

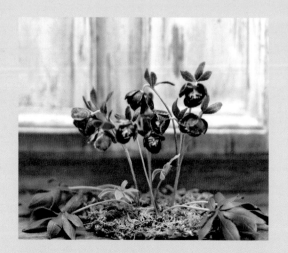

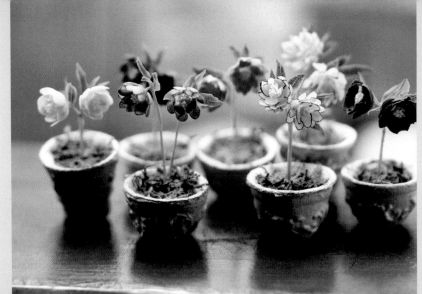

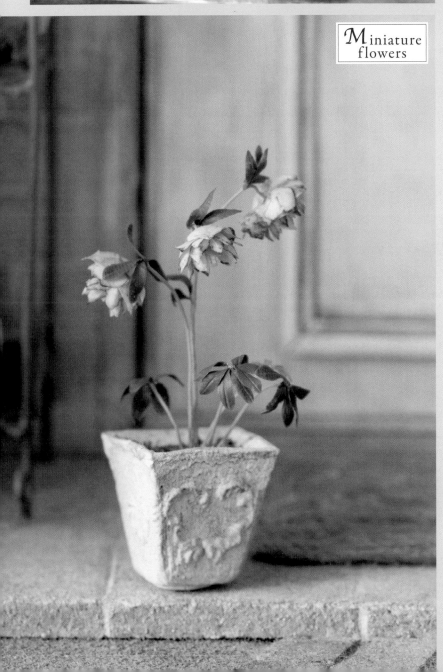

在許多花卉裡，我尤其鍾愛聖誕玫瑰。這是數年前我非常想購得的品種，花瓣多層，外圈還有一輪杏色，將此花創作為袖珍花卉。

成品尺寸
45
mm

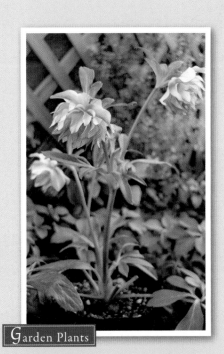

Garden Plants

在盆栽種植了 1 年，而後移植到庭院，我的愛花。庭院的聖誕玫瑰，都是一點一點慢慢添種。

仙客來
Cyclamen

除了有盆栽出售的大仙客來，也有
適合組合植栽的園藝仙客來，以及
如袖珍花卉般迷你的原生仙客來，
各有其不同的韻味。這次嘗試挑戰
盆栽種植的大仙客來，新型品種，
花瓣摺邊飄動，花色與花形都不同
以往。（下方照片中央為挑戰之
作）

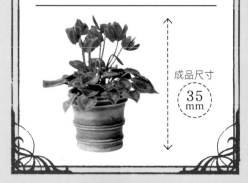

成品尺寸
35
mm

作法●88頁

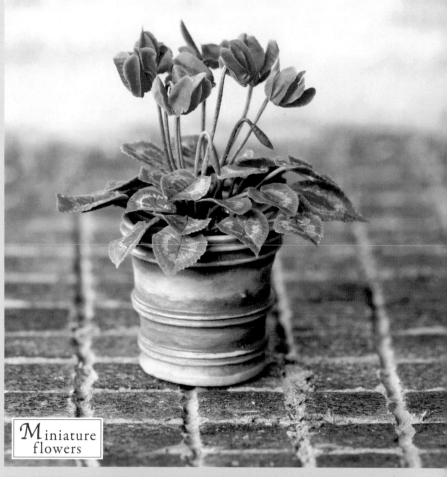

Miniature flowers

Garden Plants

仙客來點亮了少花的冬季，因為喜
歡，每年都買了很大的盆栽花，卻撐
不到夏天來臨。

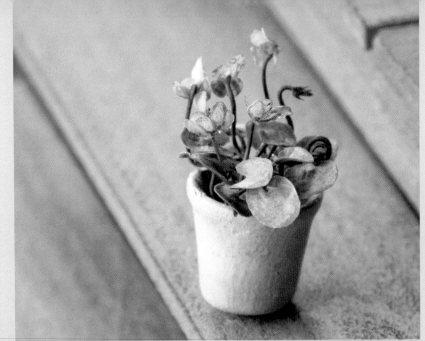

仙客來原生種完全就是袖珍花卉，迷你又可愛。花莖有個特點，在花謝後，會捲曲呈螺旋狀，甚是有趣。

成品尺寸
15 mm

*M*iniature flowers

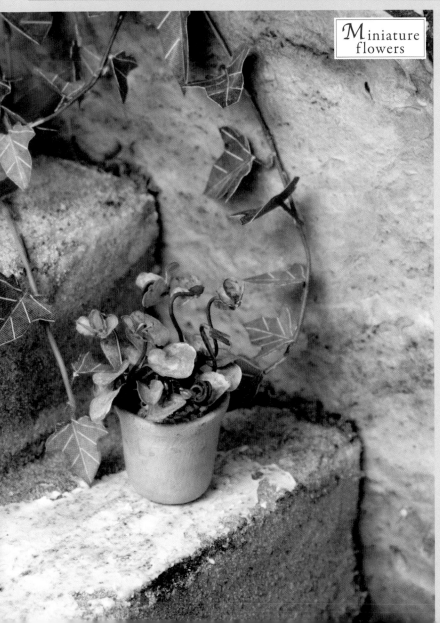

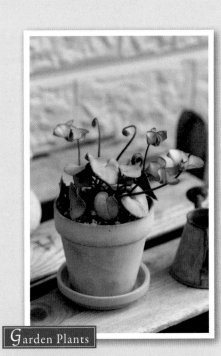

*G*arden Plants

從數年前開始，院裡就有種植原生種小花仙客來，沒有特別照料，還年年開花。

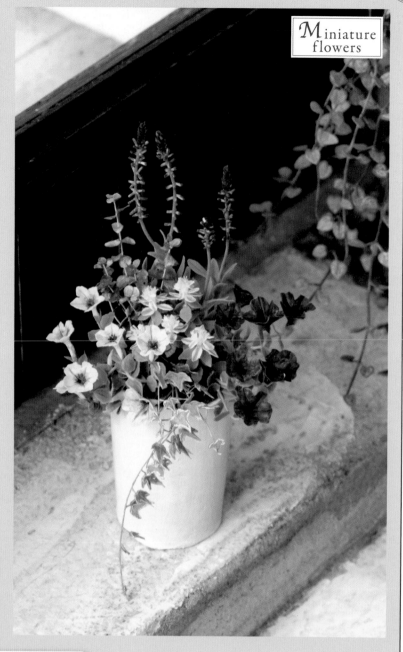

初夏
組合盆栽

將以矮牽牛為主視覺的組合盆栽，臨摹創作成袖珍花卉。矮牽牛花袖珍化的困難點，在於花形塑造，一粒黏土慢慢展延成喇叭狀，中間得經過多次試做調整。葉片與花莖的數量，也盡量如實再現。

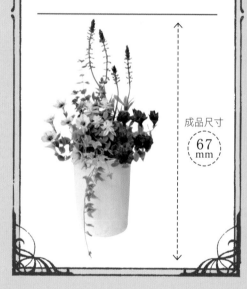

成品尺寸
67 mm

Garden Plants

這就是袖珍創作比照的組合盆栽，後方想種植較高的植物，選擇了千屈菜，不過花穗纖細，創作的挑戰度很高。

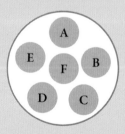

A 千屈菜
B 矮牽牛「MONROE WALK PLUM」
C 常春藤「白斑常春藤」
D 矮牽牛「MONROE WALK SILKY LATTE」
E 銀葉桉
F 初雪草「冰河」

袖珍花卉的作法

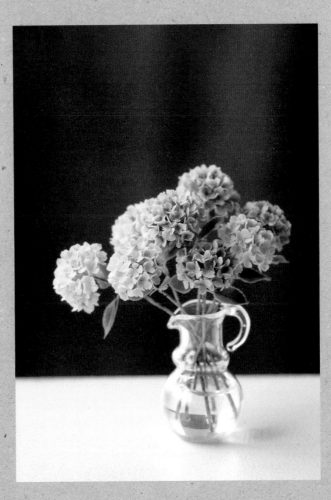

本章將詳細介紹 11 種花卉，

和 6 種多肉植物的作法，

這些是挑選自工作坊和各種活動中，

最受人喜愛的袖珍花卉，而且適合初學者創作。

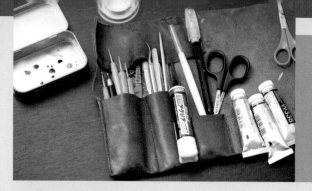

製作袖珍花卉的
材料與工具

介紹本書袖珍花卉創作所需的
材料和工具。

材料

樹脂黏土建議使用 Resix，接著劑建議使用快乾水性膠，皆可於網路購得。

樹脂黏土 Resix

即使乾燥後，仍維持良好的柔軟性和彈性，完成品的外型才不易受損，是很適合製作植物的樹脂黏土。

花藝鐵絲

使用#26（裸線：做成花器提把）和#30（綠色包紙鐵絲：做成植物莖梗）。

銅線

柔軟可任意塑型，最適合做成植物莖梗，使用0.2mm、0.18mm、0.16mm尺寸。

奈米海綿

用於插放半成品花卉，只要能插放鐵絲，也可使用其他海綿狀材質。

砂紙

用黏土做植栽盆時，可修整邊緣形狀，使用600號（#600）砂紙較為方便。

接著劑
Power Ace
快乾水性膠

快乾且硬化後的黏接表面柔軟、有彈性，很適合用於袖珍花卉製作。

紙用接著劑
PAPER KIREI

紙工藝使用的接著劑，用於花器製作，快速乾燥，紙不易留下皺摺。

紙膠帶

紙製膠帶黏著力低，用於花器製作時，暫時固定形狀。

模型塗料
田宮
模型用舊化粉彩 B

為了做出植栽盆質感使用的塗料，比起水彩顏料，更具自然真實感。

黏著劑
消光
超濃凝膠劑

用於製作袖珍花卉的土壤，可消除光澤，呈現自然土質。

極細面相筆
田宮
MODELING BRUSH PRO II

筆身粗，順手好握，易畫出細膩線條，可描繪出漂亮的細節圖樣。

彩色筆
彩色水筆
黃橘色

花蕊、花瓣等，便於細節上色，不易暈染、流滲。

水彩顏料

與樹脂黏土混合，或用於黏土成型後的彩繪，色彩豐富，顯色度佳。

翻模土
藍白土

將2種黏土材質結合使用的翻模矽膠黏土，使用方便，用於植栽盆製作。

夾鏈袋

防止揉好的樹脂黏土乾燥，或用於擠出所需的黏土量。使用的尺寸，從夾鏈處以下起算，為5×7cm和7×10cm。

木質土

用天然木屑做成的黏土，不論顏色還是質感，都很適合用於磚造小物製作，例如植栽盆。

超輕土

染色的輕質黏土，咖啡色且經消光處理，便於當土壤的底土。

場景草粉
CP7 赭黃色

製作土的材料，顆粒細小的土色粉粒，比起用顏料著色，更能呈現自然的土壤色彩。

軟木粉（極細、細）

製作土的材料，由細碎軟木製成。顆粒粗細大小各有不同，混合使用才能表現逼真土壤。

工具

鐵筆和黏土細工棒，可在美術社、工藝坊和網路購得。

切割墊

使用筆刀時，需鋪在下方的墊板，可在百元商店購得。

塑膠手套

使用翻模土藍白土的時候，需套上塑膠手套。購買藍白土時，可成套購買。

工藝筆刀

和一般刀片相比，刀刃細，方便細部轉彎割劃，便於袖珍創作。

黏土細工棒

花瓣葉片塑形時，最常用的工具。不鏽鋼製，黏土不易沾黏，使用方便。

鐵筆

這是前端圓鈍的鐵筆，用於將花瓣和葉片凹出弧線。依花的種類區分使用。

鑷子

用於夾起花瓣或是葉片，或黏接花萼等細小部件時。前端越細越方便使用。

珠針

用於畫出葉脈等細微紋路，或開小洞時。縫線時使用的一般珠針即可。

定規尺

用於製作紙工藝品，裁切花器紙型時。使用金屬材質，才不會被刀片劃傷，長久使用。

工藝剪刀

小把剪刀方便細部作業，剪開黏土時，刀刃過厚較不適合。

黏土剪刀

用於剪開黏土，刀刃薄，剪細小或薄黏土時才不會變形。

平嘴鉗

用於彎折鐵絲線，如果不是太細的鐵絲線，也可以用尖嘴鉗代替。

斜口鉗

便於剪斷鐵絲線時，如果鐵絲線較細，也可以用工藝剪刀代替。

鈴蘭的作法

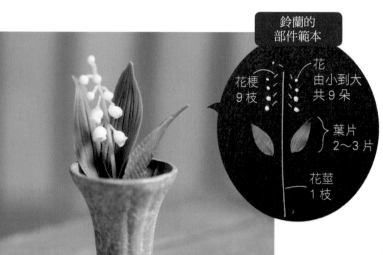

鈴蘭的
部件範本

花梗
9枝

花
由小到大
共9朵

葉片
2～3片

花莖
1枝

物品準備

花藝鐵絲#30、樹脂黏土、水彩顏料（白、深綠以及黃綠）、珠針、接著劑、黏土細工棒、鑷子、黏土剪刀、夾鏈袋。

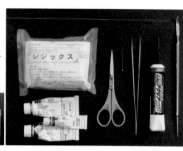

黏土準備

白

黃綠　深綠

樹脂黏土放置到乾會轉為透明，所以一定要混入少量白色顏料，再依用途添加其他顏料。

仔細觀察色彩，一點一點少量添加顏料，要快速混合黏土和顏料，以免黏土變乾。

依顏色分裝在夾鏈袋中。

製作花梗

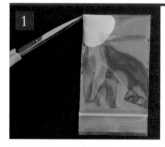

1

黃綠色黏土放入夾鏈袋，擠出夾鏈袋的空氣，用剪刀剪去夾鏈袋一角，大小不到 1mm。

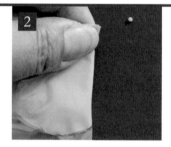

2

擠壓夾鏈袋，擠出芝麻粒大小的黏土。

3

將[2]放在平滑墊板上，用指腹搓成直徑約 0.5mm 的長條狀。

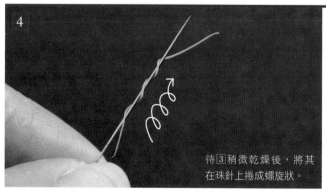

4

待[3]稍微乾燥後，將其在珠針上捲成螺旋狀。

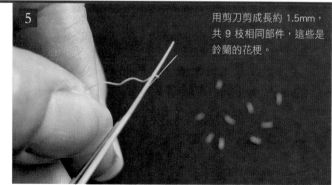

5

用剪刀剪成長約 1.5mm，共 9 枝相同部件，這些是鈴蘭的花梗。

組裝花朵

1 在櫻桃大小的樹脂黏土，摻進白色顏料，擠出 5 個直徑 0.7mm 的丸狀黏土。這些是上方的花苞。

2 與1相同，擠出 4 個直徑 0.7mm 的白色丸狀樹脂黏土，用珠針針尖刺起，用鑷子塑形成壺形，這些是下方的大朵花。

3 用鑷子夾起做好的花梗，將其前端沾上接著劑。

4 將1和2做好的花用接著劑一一黏在3上。

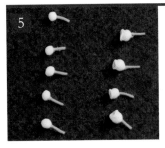

5 5 個花苞和 4 朵花與花梗黏合的樣子。

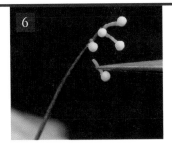

6 花藝鐵絲剪成 5cm 長度，在花梗前端塗上接著劑，將5的花苞黏在上方，花朵黏在下方。

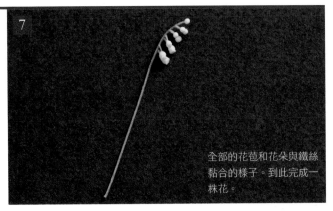

全部的花苞和花朵與鐵絲黏合的樣子。到此完成一株花。

黏接葉片

1 樹脂黏土加入白色和深綠色，揉成深綠色黏土，放入夾鏈袋，擠出約 5mm 大小，做成水滴狀。

2 將1壓扁，用細工棒延展、塑形，再用珠針畫出紋路，畫出葉脈。

3 葉子下方中央塗上少量接著劑。

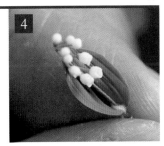

4 用3的葉片夾住、黏合組裝好的花。

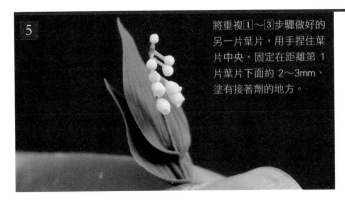

5 將重複1～3步驟做好的另一片葉片，用手捏住葉片中央，固定在距離第 1 片葉片下面約 2～3mm、塗有接著劑的地方。

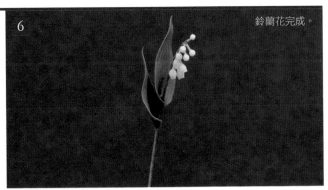

6 鈴蘭花完成。

雪白繡球花「安娜貝爾」的作法

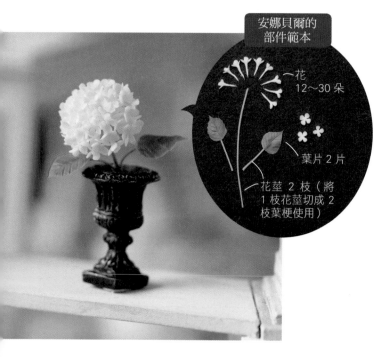

安娜貝爾的
部件範本

花
12～30朵

葉片 2 片

花莖 2 枝（將
1 枝花莖切成 2
枝葉梗使用）

物品準備

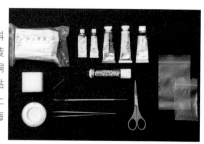

樹脂黏土、水彩顏料
（白、綠、深綠、黃
綠、咖啡）、0.16mm 銅
線、珠針、接著劑、黏
土細工棒、鑷子、黏土
剪刀、夾鏈袋、奈米海
綿。

黏土準備

樹脂黏土放置到乾
會轉為透明，所以
一定要混入少量白
色顏料，再依用途
添加其他顏料。

一點一點少量添加
顏料，要快速混合
黏土和顏料，以免
黏土變乾。

黃綠　深綠　淡黃綠

依顏色分裝在夾鏈袋中。

製作花莖

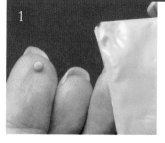

1

黃綠色黏土放入夾鏈袋，擠出夾鏈
袋的空氣，用剪刀剪去夾鏈袋一
角，大小不到 1mm，再擠壓夾鏈
袋，擠出直徑約 3mm 的黏土。

2

剪下約 5cm 的銅線，將 1 厚度一
致的包覆在上方，成米粒狀。

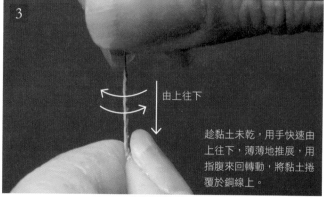

3

由上往下

趁黏土未乾，用手快速由
上往下，薄薄地推展，用
指腹來回轉動，將黏土捲
覆於銅線上。

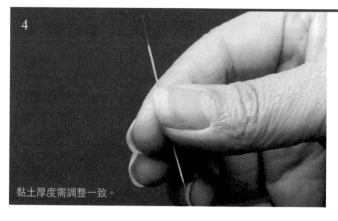

4

黏土厚度需調整一致。

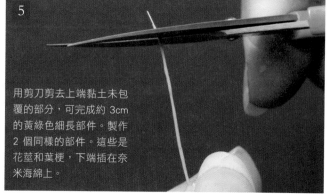

5

用剪刀剪去上端黏土未包
覆的部分，可完成約 3cm
的黃綠色細長部件。製作
2 個同樣的部件。這些是
花莖和葉梗，下端插在奈
米海綿上。

組裝花朵

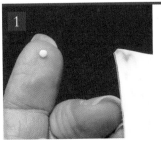

櫻桃大小的樹脂黏土裡，摻揉進白色和少量黃綠色，擠出直徑 3mm 的丸狀樹脂黏土。

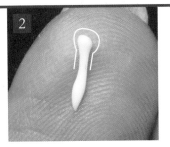

用指腹搓揉成前端為圓的大圓錐狀。

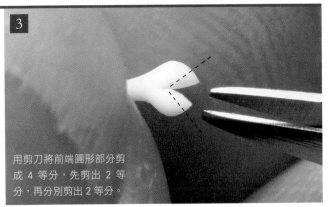

用剪刀將前端圓形部分剪成 4 等分，先剪出 2 等分，再分別剪出 2 等分。

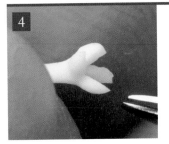

剪成 4 等分的樣子。這些切口為花瓣，所以大小盡量剪得一致。

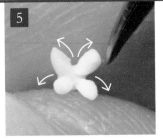

用黏土細工棒，將切開的 4 片花瓣向外打開。

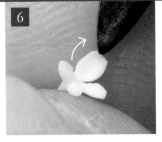

以指腹支撐，細工棒抵住花的中心，將花瓣向外壓薄延展。

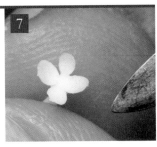

剩下的 3 片花瓣，同樣用細工棒壓薄延展。4 片花瓣展開後，花朵成形。

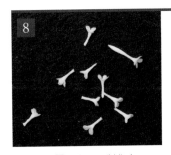

重複 ①〜⑦ 的步驟，製作出 12〜30 個相同花朵的部件。

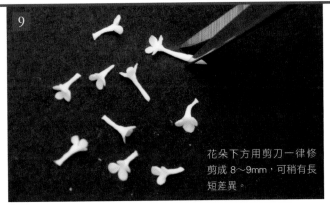

花朵下方用剪刀一律修剪成 8〜9mm，可稍有長短差異。

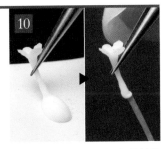

⑨ 的下面沾上接著劑，與花莖的前端相黏。

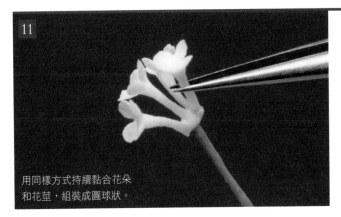

用同樣方式持續黏合花朵和花莖，組裝成圓球狀。

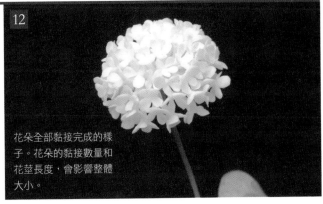

花朵全部黏接完成的樣子。花朵的黏接數量和花莖長度，會影響整體大小。

製作葉子

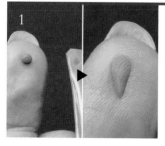

樹脂黏土加入白色、深綠色和少量咖啡色，揉成深綠色黏土，放入夾鏈袋，擠出約 5mm 大小，做成水滴狀。

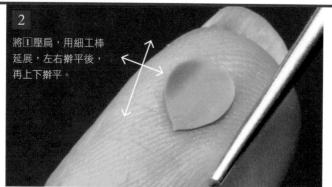

將①壓扁，用細工棒延展，左右擀平後，再上下擀平。

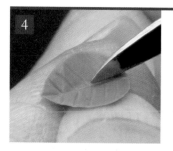

用珠針畫出紋路，畫出葉脈。

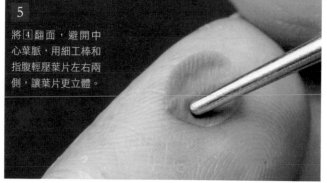

待稍微乾燥後，用細工棒稍微壓住葉片中心，讓葉片兩側微微翹起。

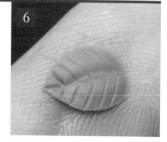

將④翻面，避開中心葉脈，用細工棒和指腹輕壓葉片左右兩側，讓葉片更立體。

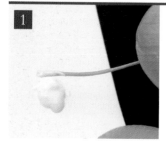

將⑤翻回正面，完成充滿立體感的葉片。重複①～⑥的步驟，再做一片葉片。

全部組裝

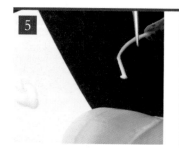

將另一枝花莖剪成兩段，剪斷的花莖前端沾取少量接著劑。

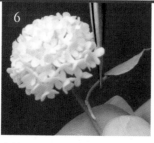

葉片翻面，將①黏合在中央下方。

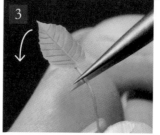

翻回葉片正面，在葉片下方 3mm 處，用鑷子夾住向外彎折。

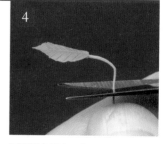

③彎折處起留下約 5mm 後剪斷，帶有葉片的葉梗完成。

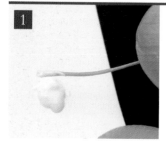

④中留下的 5mm 長度沾取接著劑。

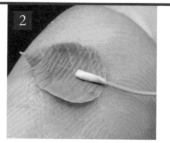

在花下 5～7mm 處黏上⑤。

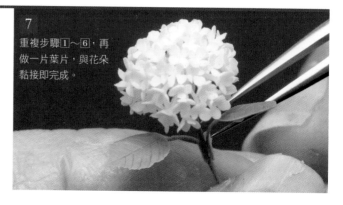

重複步驟①～⑥，再做一片葉片，與花朵黏接即完成。

葡萄風信子的作法

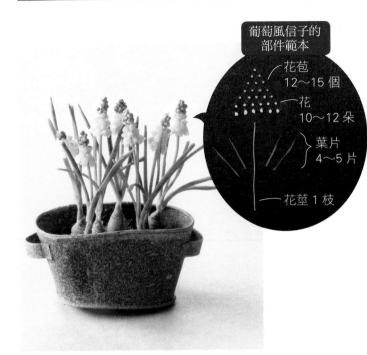

葡萄風信子的
部件範本

花苞
12～15 個

花
10～12 朵

葉片
4～5 片

花莖 1 枝

物品準備

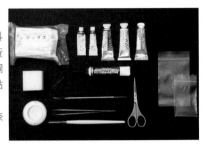

樹脂黏土、水彩顏料
（白、綠、深綠、黃
綠、藍）、0.16mm 銅
線、珠針、接著劑、黏
土細工棒、鑷子、筆、
黏土剪刀、夾鏈袋、奈
米海綿。

黏土準備

淺藍　黃綠

深藍　深綠

樹脂黏土放置到
乾會轉為透明，
所以一定要混入
少量白色顏料，
再依用途添加其
他顏料。

一點一點地少量
添加顏料，要快
速混合黏土和顏
料，以免黏土變
乾。

依顏色分裝在夾鏈袋中。

製作花莖

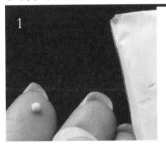

1

擠出夾鏈袋的空氣，用剪刀剪去夾
鏈袋一角，大小不到 1mm，再擠
壓夾鏈袋，擠出 3mm 的球狀黃綠
色黏土。

2

剪下約 5cm 的銅線，將①厚度一
致的包覆在上方，成米粒狀。

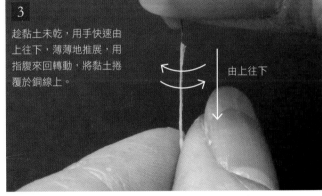

3

趁黏土未乾，用手快速由
上往下，薄薄地推展，用
指腹來回轉動，將黏土捲
覆於銅線上。

由上往下

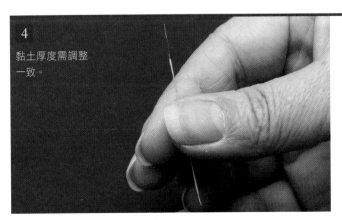

4

黏土厚度需調整
一致。

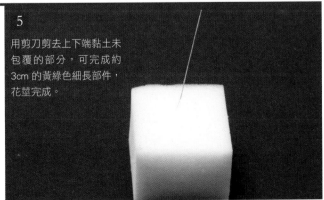

5

用剪刀剪去上下端黏土未
包覆的部分，可完成約
3cm 的黃綠色細長部件，
花莖完成。

組裝花朵

樹脂黏土摻進淺藍色顏料，從夾鏈袋擠出直徑 0.8mm 的黏土，用指腹揉圓粒狀。

重複步驟1，製作 15 顆以上的淺藍色小圓粒。

從花莖前端往下 2～3mm，塗上滿滿的接著劑。

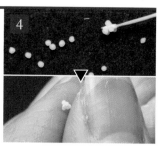

將2做好的小圓粒，盡量不留空隙的黏接在3的接著劑，用手指從上面按壓塑形，讓黏接的小圓粒緊密靠攏。

用鑷子夾起小圓粒，在表面一處沾附接著劑。

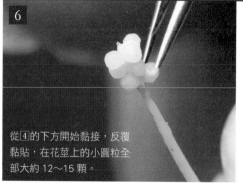

從4的下方開始黏接，反覆黏貼，在花莖上的小圓粒全部大約 12～15 顆。

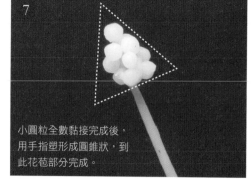

小圓粒全數黏接完成後，用手指塑形成圓錐狀，到此花苞部分完成。

將7插在奈米海綿上。

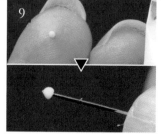

樹脂黏土摻進深藍色顏料，從夾鏈袋擠出直徑 8mm 的圓粒，刺在珠針針尖。請小心不要讓黏土輕易彈離珠針針尖。

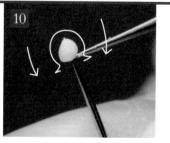

用鑷子尖端由上方往下壓，塑形成壺狀，花朵完成。

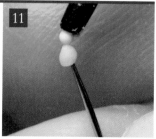

在10的前端塗上接著劑。

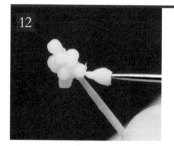

將花朵黏接在8的花苞下方，再抽離珠針。珠針無法抽離時，用鑷子稍微壓住固定後抽離。

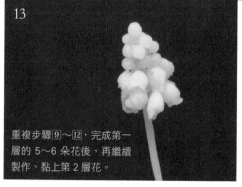

重複步驟9～12，完成第一層的 5～6 朵花後，再繼續製作、黏上第 2 層花。

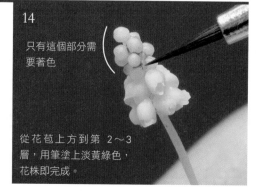

只有這個部分需要著色

從花苞上方到第 2～3 層，用筆塗上淡黃綠色，花株即完成。

黏接葉片

樹脂黏土加入白色和深綠色，放入夾鏈袋，擠出約 3mm 大小的圓粒。

將1揉成長約 1cm 的細條狀。

用細工棒將2輕輕擀平，不要擀得太薄。

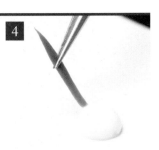

在3的下端沾取接著劑。

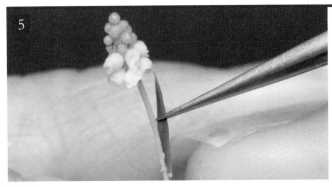

黏在帶有花朵的花莖下段。

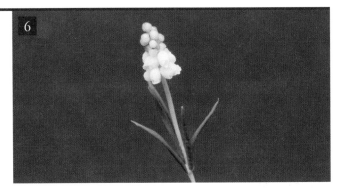

重複步驟1～5，黏上 4～5 片葉片即完成。

若要黏接球根　　物品準備　加入米色的樹脂黏土、咖啡色顏料、筆。

擠出 3～4mm 的丸狀米色樹脂黏土。

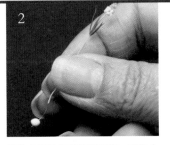

將黏土插進花莖銅線下端，再往上推。

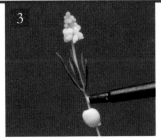

葉片下方塗上一圈接著劑。

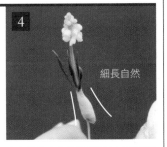

細長自然

將丸狀黏土往上延展覆在接著劑塗抹處，上側用手指揉細，稍稍遮覆葉片。

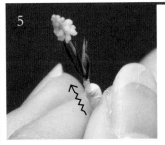

從黏土下方，往上推擠，讓黏土表面產生紋路。

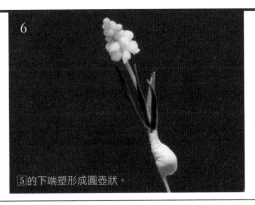

5的下端塑形成圓壺狀。

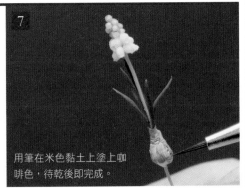

用筆在米色黏土上塗上咖啡色，待乾後即完成。

水仙的作法

 (左側花卉圖)

水仙的
部件範本

花瓣 6 片

薄膜　　　　　花蕊
1 片　　　　　1 枝

葉片
4 片

葉鞘
1 片

物品準備

樹脂黏土、水彩顏料
（白、綠、深綠、黃綠、
焦糖色）、0.16mm 銅線、
珠針、接著劑、黏土細工
棒、鑷子、黏土剪刀、夾
鏈袋、奈米海綿。

黏土準備

 → →

樹脂黏土放置到乾
會轉為透明，所以
一定要混入少量白
色顏料，再依用途
添加其他顏料。

一點一點少量添加
顏料，要快速混合
黏土和顏料，以免
黏土變乾。

黃綠　深綠　象牙白

依顏色分裝在夾鏈袋中。

製作花莖

1

2

3
由上往下

4

擠出夾鏈袋的空氣，用剪刀剪去夾
鏈袋一角，大小不到 1mm，再擠
壓夾鏈袋，擠出 3mm 的丸狀黃綠
色黏土。

剪下約 5cm 的銅線，將 1 厚度一
致的包覆在上方，成米粒狀。

趁黏土未乾，用手快速由上往下，
薄薄地推展，用指腹來回轉動，將
黏土捲覆於銅線上。

黏土厚度需調整一致。用剪刀剪去
上下端黏土未包覆的部分，可完成
約 3cm 的黃綠色細長部件，花莖
完成，插在奈米海綿上。

製作花蕊

1

2

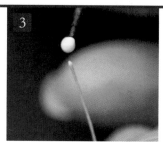

3

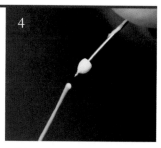

4

樹脂黏土加入白色、焦糖色，混合
成象牙白色，再從夾鏈袋擠出約
1mm 的大小，用指腹搓圓後，揉
成水滴狀。

用珠針從 1 粗的部分往細的部分
刺入。請小心不要讓黏土輕易彈離
珠針針尖。

花莖前端塗上接著劑。

將 2 細的那端黏在 3 的接著劑塗
抹處。這個象牙白的部件，成為筒
狀花蕊。

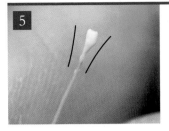

5

為緊密黏合象牙白筒狀部件，在黏合處用手指上下推壓，塑形成自然細長的樣子。請小心不要讓珠針刺出的洞閉合。

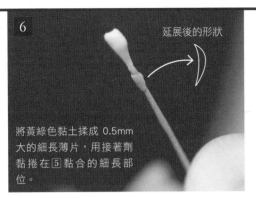

6 延展後的形狀

將黃綠色黏土揉成 0.5mm 大的細長薄片，用接著劑黏捲在 ⑤ 黏合的細長部位。

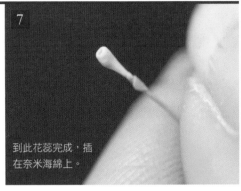

7

到此花蕊完成，插在奈米海綿上。

組裝花瓣

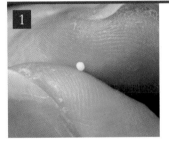

1

擠出約 1mm 的丸狀象牙白樹脂黏土。

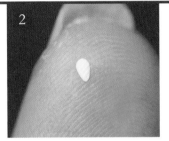

2

將 ① 揉成水滴狀，用指腹壓扁。

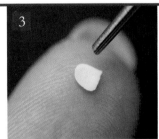

3

用細工棒前端將 ② 擀薄。

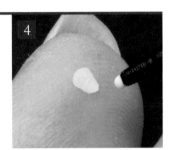

4

在 ③ 的尖角前端塗上接著劑。

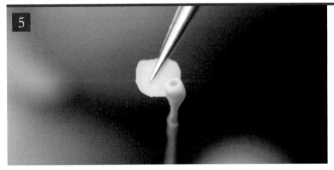

5

將 ④ 黏在花蕊較細的位置。

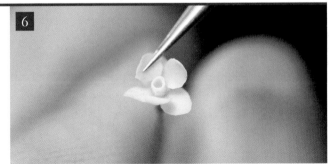

6

重複步驟 ①〜⑤，黏上 6 片花瓣，花朵完成。

黏接薄膜

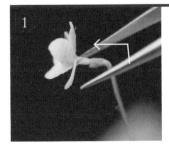

1

用鑷子夾住花朵下方黃綠色黏土捲覆處的下端，一口氣彎折成約 60 度。

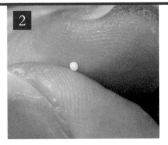

2

擠出約 0.5mm 的象牙白樹脂黏土，用指腹搓圓。

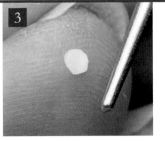

3

將黏土揉成水滴狀，用指腹壓扁，用細工棒擀薄。

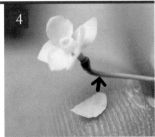

4

尖角朝下，尖角端塗上接著劑，黏在 ① 彎曲的花莖部分，用手指輕輕壓合黏緊。

黏接葉片

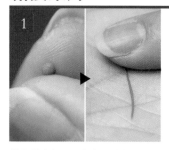

樹脂黏土加入白色和深綠色，混合成深綠色，擠出約 3mm 大小的丸狀。揉成長約 1.5cm 的細條狀。用手指壓扁，稍稍壓平，輕輕摩去表面指紋。葉片完成，重複相同步驟，製作 4 片葉片。

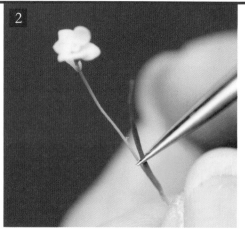

在1的下端塗上接著劑，拿捏整體比例，在有花朵的花莖下方黏上葉片。

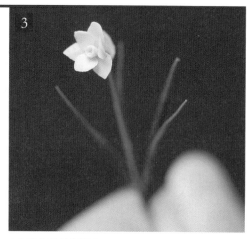

4 片葉片黏好的樣子。

製作葉鞘

擠出 0.5mm 丸狀象牙白黏土。

揉成水滴狀，用指腹壓扁，用細工棒擀薄成細薄透感。

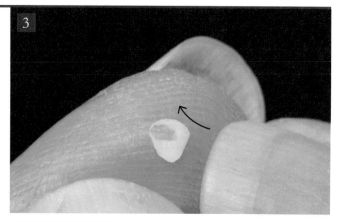

用指甲讓邊緣稍稍掀起。

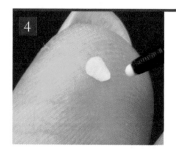

尖角朝下，尖角端塗上接著劑。

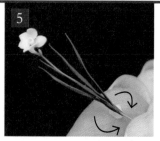

在附著葉片的根部黏上4，從葉片後方包覆黏合。

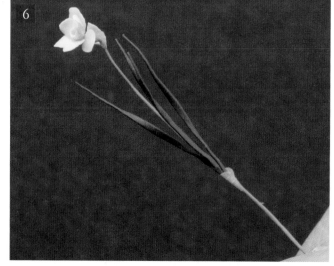

用指腹按壓5的下方搓圓，水仙完成。

玫瑰的作法

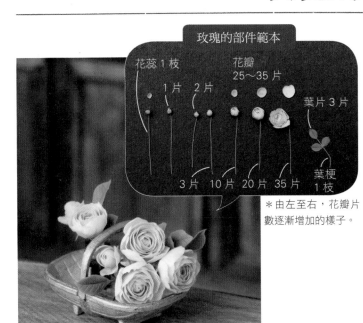

玫瑰的部件範本

花蕊 1 枝　　　　花瓣
　　　　　　　　25～35 片
1 片　2 片　　　　　　葉片 3 片

3 片　10 片　20 片　35 片　　葉梗
　　　　　　　　　　　　　　1 枝

＊由左至右，花瓣片
數逐漸增加的樣子。

物品準備

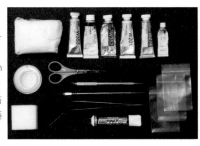

樹脂黏土、水彩顏料
（灰、焦糖色、綠、白、
黃綠、粉紅）、0.2mm
銅線、珠針、接著劑、
黏土細工棒、鑷子、黏
土剪刀、夾鏈袋、工藝
剪刀、奈米海綿。

黏土準備

深粉紅　黃綠

淡粉紅　深綠

樹脂黏土放置到乾
會轉為透明，所以
一定要混入少量白
色顏料，再依用途
添加其他顏料。

一點一點少量添加
顏料，要快速混合
黏土和顏料，以免
黏土變乾。

依顏色分裝在夾鏈袋中。

製作花莖

1

擠出夾鏈袋的空氣，用剪刀剪去夾
鏈袋一角，大小不到 1mm，再擠
壓夾鏈袋，擠出 4mm 的丸狀黃綠
色黏土。

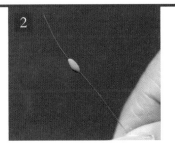

2

剪下約 6cm 的銅線，將 1 厚度一
致的包覆在上方，成米粒狀。

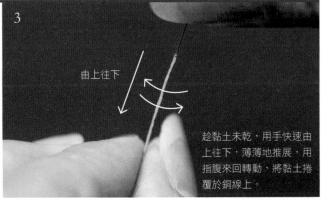

3

由上往下

趁黏土未乾，用手快速由
上往下，薄薄地推展，用
指腹來回轉動，將黏土捲
覆於銅線上。

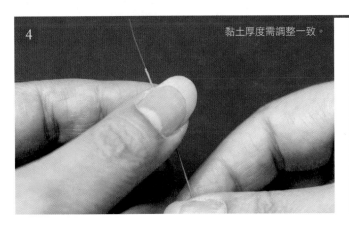

4

黏土厚度需調整一致。

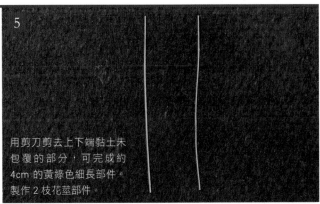

5

用剪刀剪去上下端黏土未
包覆的部分，可完成約
4cm 的黃綠色細長部件。
製作 2 枝花莖部件。

製作花蕊

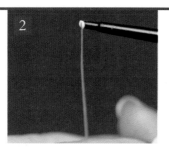

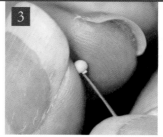

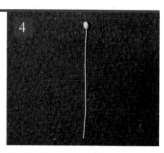

樹脂黏土摻進深粉紅色,從夾鏈袋擠出直徑 2.5mm 的大小,用指腹揉圓,再塑形成米粒狀。

花莖前端塗滿接著劑。

1 做好的米粒狀顆粒,黏在 2 的接著劑塗抹處,並且插入約 1mm 深。

用手指從上面按壓、塑形,以便與米粒狀顆粒緊密黏合。花蕊完成。

製作花朵

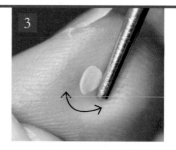

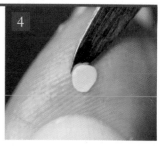

樹脂黏土摻進深粉紅色,從夾鏈袋擠出直徑 0.5mm 的大小,用指腹揉圓,再塑形成水滴狀。

將 1 用指腹壓平。

用細工棒擀薄,這是內側的花瓣,所以在這個階段不要擀太薄。

用細工棒平面前端,將 3 從手指掀起。

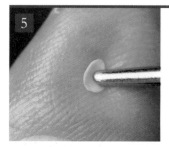

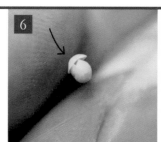

用細工棒的前端按住花瓣中心,畫圈按壓,形成凹陷的碗狀。內側花瓣完成,須製作 10 片。

將 5 一片一片覆蓋在完成的花苞上,下端塗上接著劑。第一片黏好後,第二片交錯重疊黏上。

第三片黏好的樣子。須黏成稍微可以看到粒狀花苞,從上往下看,呈三角形。

黏上第四片。從上往下看,可看到 7 的三角形,一點一點交錯黏接 5 的部件。

10 片花瓣部件完全黏好的樣子。

將部件 5 慢慢擴大製作成 0.7～1.5mm 大小的部件,大約做出 10 片,一片片交錯黏合在下端。

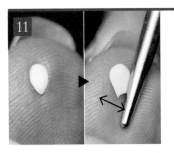

擠出約 2mm 的丸狀淡粉紅樹脂黏土，揉成水滴狀，用細工棒擀薄，做成外側花瓣。

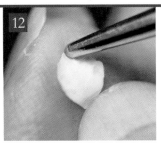

用細工棒將11的邊緣壓凸，做出凹凸狀，形成花瓣外緣摺邊。

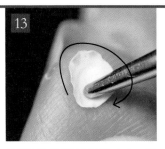

用細工棒前端按壓12的中央，形成凹陷的碗狀。

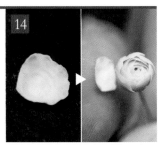

外側花瓣完成，製作 5～6 片相同部件。下端塗上接著劑，一片片交錯與10黏合。

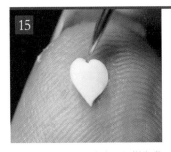

擠出約 2mm 的丸狀淡粉紅樹脂黏土，揉成水滴狀，用細工棒擀薄，用細工棒尖端，在上端中央做出凹口，製作成心形。

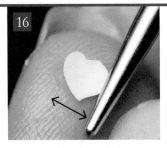

用細工棒將15擀薄，製作成最外側的花瓣。

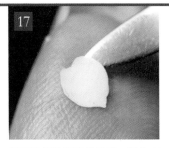

用細工棒的平面端掀起，製作 5片。

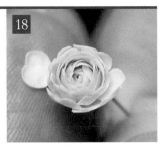

在17的下端塗上接著劑，沿14黏一圈。花朵完成，插在奈米海綿上。

製作花萼

黃綠色樹脂黏土，揉成 5mm 大小的丸狀。

將1放置在夾鏈袋上，用指腹壓扁。

用細工棒將2擀薄。

經過幾分鐘待乾後，快速從夾鏈袋上撕起，請小心不要破損。

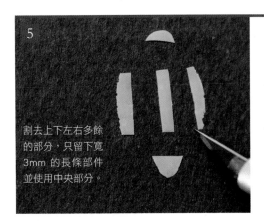

割去上下左右多餘的部分，只留下寬3mm 的長條部件並使用中央部分。

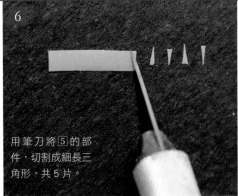

用筆刀將5的部件，切割成細長三角形，共 5 片。

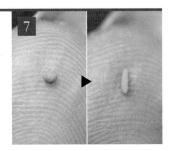

擠出約 1mm 的丸狀黃綠色樹脂黏土。用指腹揉成細條狀。

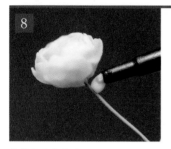

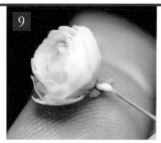

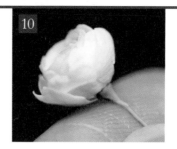

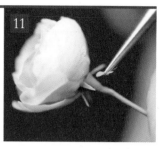

在花朵和花莖的交界處，塗上一圈接著劑。

將⑦的部件黏捲在花的下方。

用指緣輕輕按壓⑨的下方，塑形成漏斗狀，讓花朵和花莖顯得更自然。

用鑷子夾起⑥製作完成的花萼，在較粗的那端塗上接著劑，黏在⑩中調整好的綠色部件與花朵的交界，須黏上 5 片花萼。

黏接葉片

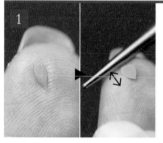

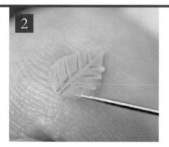

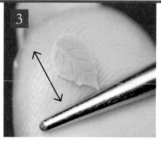

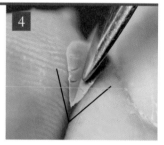

擠出約 2mm 的丸狀深綠色樹脂黏土。揉成水滴狀，用指腹壓扁，用細工棒擀薄。

用珠針畫出紋路，畫出葉脈。

將②從手指撕起，翻至反面，反面也用細工棒擀薄。

將③翻回正面，用細工棒平面端，輕輕將葉片中央壓出折痕。

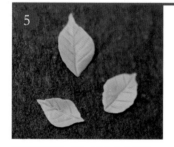

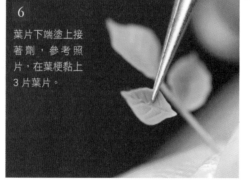

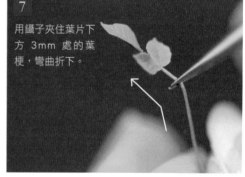

重複步驟①～④，製作 3 片葉片。

葉片下端塗上接著劑，參考照片，在葉梗黏上 3 片葉片。

用鑷子夾住葉片下方 3mm 處的葉梗，彎曲折下。

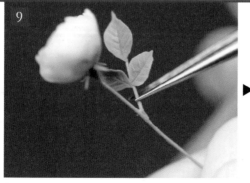

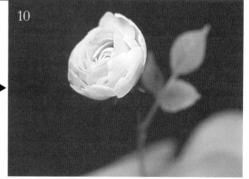

在彎折處下方 3mm 處，用剪刀剪斷。

用接著劑將葉片和花莖黏合。玫瑰花完成。

藍雛菊的作法

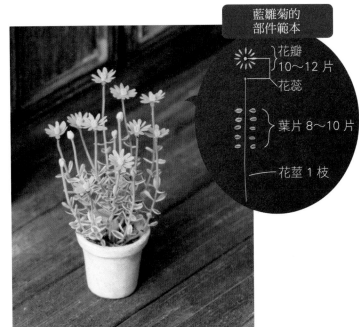

藍雛菊的
部件範本

花瓣
10～12 片
花蕊

葉片 8～10 片

花莖 1 枝

物品準備

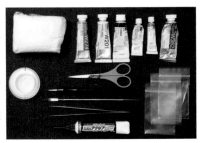

樹脂黏土、水彩顏料
（白、焦糖色、黃綠、
黃、藍、深綠）、
0.18mm 銅線、接著
劑、黏土細工棒、筆、
鑷子、黏土剪刀、夾鏈
袋。

黏土準備

樹脂黏土放置到乾
會轉為透明，所以
一定要混入少量白
色顏料，再依用途
添加其他顏料。

一點一點少量添加
顏料，要快速混合
黏土和顏料，以免
黏土變乾。

黃　　　黃綠

水藍　　淡黃綠

依顏色分裝在夾鏈袋中。

製作花莖

1

2

3

由上往下

4

擠出夾鏈袋的空氣，用剪刀剪去夾
鏈袋一角，大小不到 1mm，再擠
壓夾鏈袋，擠出 3mm 的丸狀黃綠
色黏土。

剪下約 5cm 的銅線，將1厚度一
致的包覆在上方，成米粒狀。

趁黏土未乾，用手快速由上往下，
薄薄地推展，用指腹來回轉動，將
黏土捲覆於銅線上。

黏土厚度需調整一致。用剪刀剪去
上下端黏土未包覆的部分，可完成
約 4cm 的黃綠色細長部件，花莖
完成。

製作花蕊

1

2

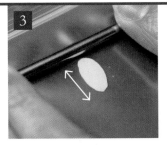

3

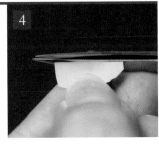

4

擠出黃色樹脂黏土，用指腹揉成
5mm 大小的丸狀。

將1放置在夾鏈袋上。

用細工棒擀薄。

待3乾後撕起，用剪刀將一側邊
緣修齊。

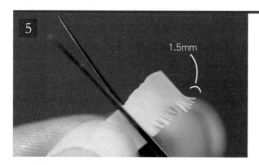

另一邊也用剪刀修齊，並且往內剪 1.5mm，成細絲狀。

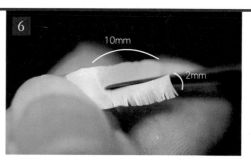

將⑤修剪成 10mm×2mm 的帶狀。

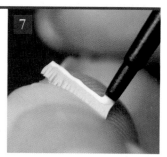

沒有切口的一邊塗上接著劑。

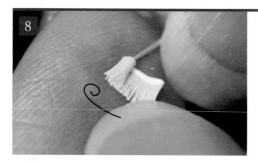

將⑦捲黏在花莖前端。

與花莖的黏合處，用手指緊壓，固定在花莖上。

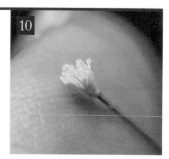

捏整花莖黏接處，讓整體樣貌更加自然。花蕊完成。

組裝花瓣

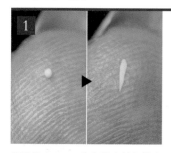

擠出約 0.5mm 的丸狀水藍色樹脂黏土。用指腹搓成細長水滴狀。

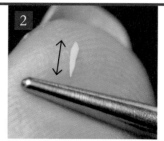

用細工棒擀薄，做成花瓣的形狀。重複步驟①～②，製作 10～12 片。

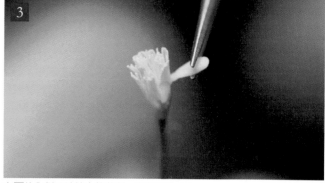

在②的內側下端塗上接著劑，與花蕊黏合。

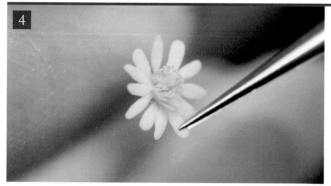

黏接其他所有花瓣。

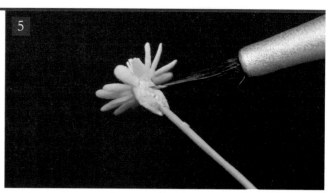

花瓣下方黃色部分，用筆塗上綠色，花朵完成。

黏接葉片

擠出約 1mm 的丸狀淡黃綠的樹脂黏土。

將 ① 搓成細長米粒狀。

用指腹將 ② 壓扁。

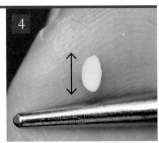

用細工棒稍微擀薄。

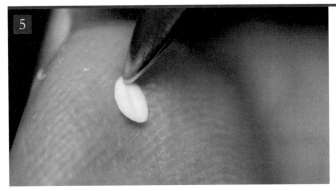

用細工棒平面端在 ④ 的中心畫出紋路，畫出葉脈。

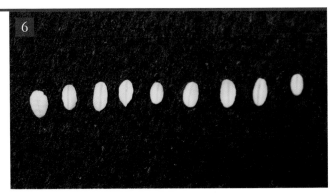

同樣的葉片製作 8～10 片。

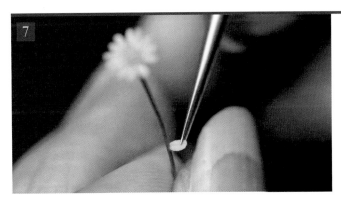

葉片前端塗上接著劑，黏在花朵下方的花莖。2 片相對，縱橫交錯黏接在花莖上。

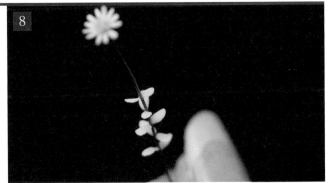

黏上所有葉片的樣子。

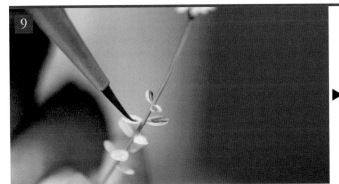

用筆沾取深綠色顏料，在葉片中心畫一筆，將所有葉片中心都畫上一條綠線即完成。

番紅花的作法

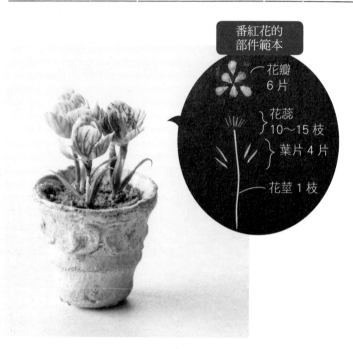

番紅花的部件範本

花瓣 6 片

花蕊 10～15 枝

葉片 4 片

花莖 1 枝

物品準備

樹脂黏土、水彩顏料（白、綠、焦糖色、黃綠、紫）、0.16mm 銅線、接著劑、黏土細工棒、筆、彩色筆、鑷子、黏土剪刀、夾鏈袋、奈米海綿。

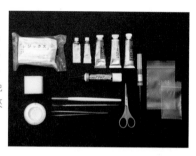

黏土準備

樹脂黏土放置到乾會轉為透明，所以一定要混入少量白色顏料，再依用途添加其他顏料。

一點一點地少量添加顏料，要快速混合黏土和顏料，以免黏土變乾。

依顏色分裝在夾鏈袋中。

製作花莖

1

擠出夾鏈袋的空氣，用剪刀剪去夾鏈袋一角，大小不到 1mm，再擠壓夾鏈袋，擠出 3mm 的丸狀象牙白黏土，再揉成米粒狀。

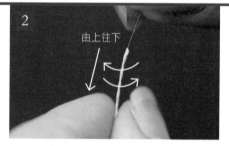

2

由上往下

剪下約 5cm 的銅線，將①厚度一致的包覆在上方，趁黏土未乾，用手快速由上往下，薄薄地推展，用指腹來回轉動，將黏土捲覆於銅線上。將黏土厚度調整一致。用剪刀剪去上下端黏土未包覆的部分，可完成約 4cm 的象牙白細長部件。花莖完成，插在奈米海綿上。

製作花蕊

1

擠出米粒大的淡黃綠樹脂黏土，用指腹揉圓。

2

將①放在夾鏈袋上，用黏土細工棒擀薄。

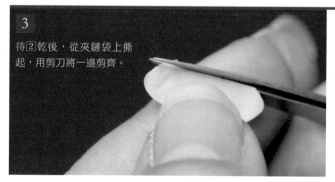

3

待②乾後，從夾鏈袋上撕起，用剪刀將一邊剪齊。

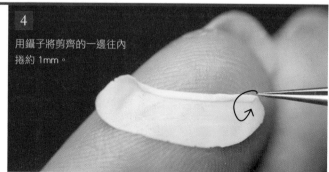

4

用鑷子將剪齊的一邊往內捲約 1mm。

捲起部分用彩色筆塗色。

內側和折起有厚度的部分，也要記得上色。

將6剪細成 10～15 枝的部件。

花莖前端塗上接著劑，將7的部件橘色朝上，用鑷子夾起黏在花莖上。花蕊完成，插在奈米海綿上。

組裝花瓣

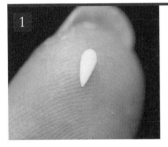

擠出約 1mm 的丸狀淡紫色樹脂黏土，揉成水滴狀。

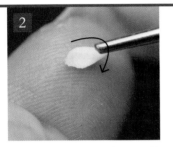

用細工棒擀薄，花瓣中央用細工棒壓成碗狀，製作成花瓣。

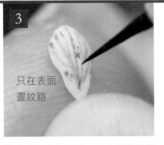

只在表面畫紋路

筆尖沾取紫色顏料，只在花瓣外側畫上許多細細的紋路。重複步驟1～3，製作出 6 片花瓣。

在3的內側下端塗上接著劑，與花蕊黏合。6 片花瓣全部黏上，花朵完成。

黏接葉片

擠出約 2mm 的丸狀深綠色樹脂黏土。

將1揉成長約 1cm 的細條狀。

用指腹輕壓2，不要壓得太薄。

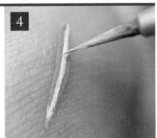

用筆沾取白色顏料，在葉片中心畫出一條紋路。重複步驟1～4，製作出 4 片葉片。

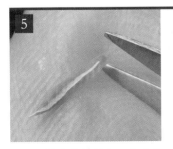

用剪刀修齊葉片長度，剪成約 8mm。

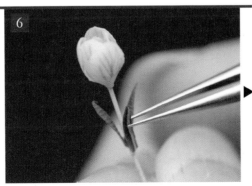
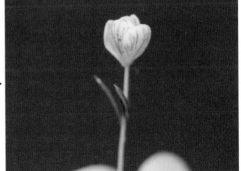

葉片與花朵黏接。在5部件的剪刀切口塗上接著劑，黏接在花莖下端即完成。

大小花三色菫的作法

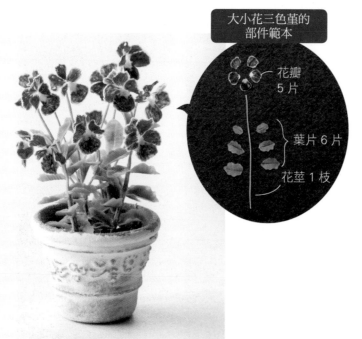

大小花三色菫的部件範本

花瓣 5 片

葉片 6 片

花莖 1 枝

物品準備

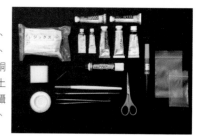

樹脂黏土、水彩顏料（白、綠、深綠、黃綠、焦糖色、藍、藍紫）、0.16mm 銅線、珠針、接著劑、黏土細工棒、筆、彩色筆、鑷子、黏土剪刀、夾鏈袋、奈米海綿。

黏土準備

樹脂黏土放置到乾會轉為透明，所以一定要混入少量白色顏料，再依用途添加其他顏料。

一點一點少量添加顏料，要快速混合黏土和顏料，以免黏土變乾。

深綠　黃綠　象牙白

依顏色分裝在夾鏈袋中。

製作花莖

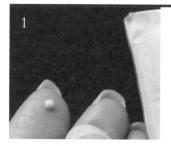

1

擠出夾鏈袋的空氣，用剪刀剪去夾鏈袋一角，大小不到 1mm，再擠壓夾鏈袋，擠出 3mm 的丸狀黃綠色黏土。

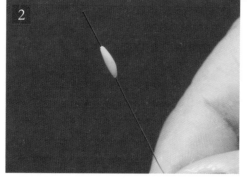

2

剪下約 5cm 的銅線，將①厚度一致的包覆在上方，成米粒狀。

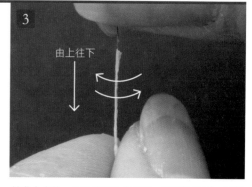

3

由上往下

趁黏土未乾，用手快速由上往下，薄薄地推展，用指腹來回轉動，將黏土捲覆於銅線上。

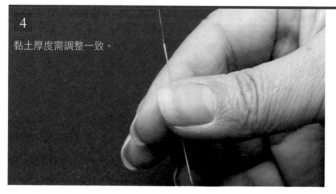

4

黏土厚度需調整一致。

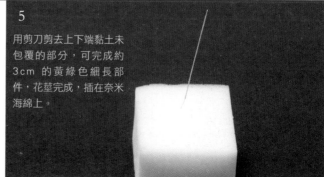

5

用剪刀剪去上下端黏土未包覆的部分，可完成約 3cm 的黃綠色細長部件，花莖完成，插在奈米海綿上。

製作花朵

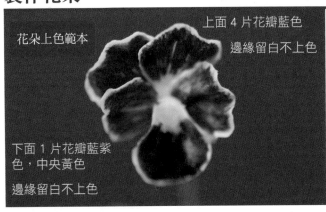

花朵上色範本

上面 4 片花瓣藍色

邊緣留白不上色

下面 1 片花瓣藍紫色，中央黃色

邊緣留白不上色

1 樹脂黏土摻進白色和焦糖色，混合成象牙白，從夾鏈袋擠出直徑 1mm 的大小，用指腹揉成丸，再塑形成水滴狀。

2 用細工棒擀薄。

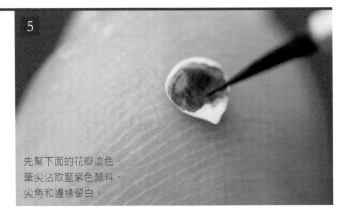

3 這個階段不要擀太薄。

4 用細工棒將花瓣中央壓薄，做出內側成圓弧狀的花瓣。重複步驟 [1]～[4]，製作 5 片花瓣。

5 先幫下面的花瓣塗色。筆尖沾取藍紫色顏料，尖角和邊緣留白。

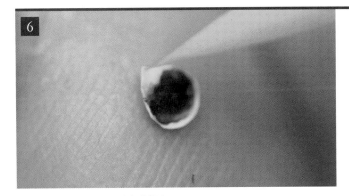

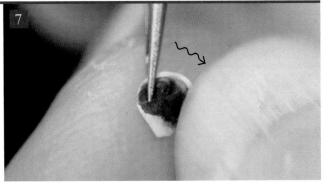

6 [5]的尖角部分用彩色筆塗上黃橘色。

7 待[6]的顏料乾後，用鑷子在邊緣夾出波浪荷葉邊。到此下面花瓣完成。

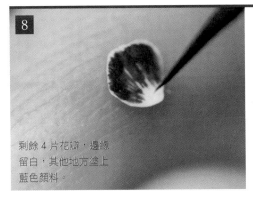

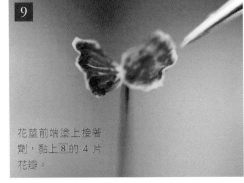

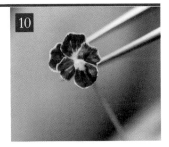

8 剩餘 4 片花瓣，邊緣留白，其他地方塗上藍色顏料。

9 花莖前端塗上接著劑，黏上[8]的 4 片花瓣。

10 最後黏上下面的花瓣，花朵完成。

黏接葉片

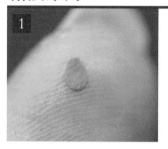 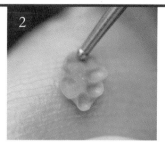

1
樹脂黏土加入白色和深綠色，混合
呈深綠色黏土，放入夾鏈袋，擠出
約 2mm 的大小，揉成圓柱狀，用
指腹壓扁。

2
用細工棒前端將 ① 壓出 6～8 的凹
洞。

3
將 ② 翻面，用細工棒輕輕擀平，
不要擀得太薄。

4
用珠針在葉片中心畫出紋路，畫出
葉脈。葉片完成。大小混合共製作
6 片葉片。

 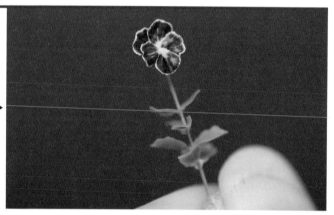

5
在 ④ 的下端塗上接著劑，黏在花朵下方的花莖即完成。

各種花色的大小花三色菫

大小花三色菫有各種花色和花形。作法大同小異，可
利用花瓣著色方式、花形大小、花瓣皺摺，製作出自
己喜歡的花朵。完成一朵後，再試試挑戰創作屬於自
己的大小花三色菫。

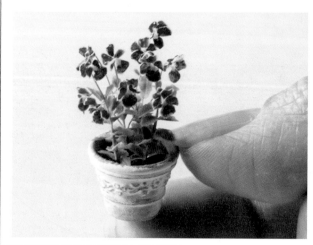 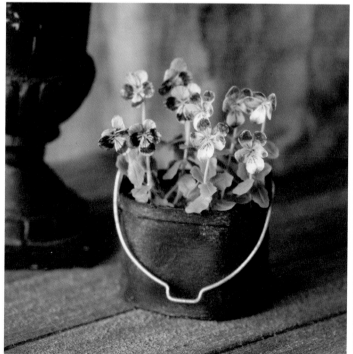

巧克力波斯菊的作法

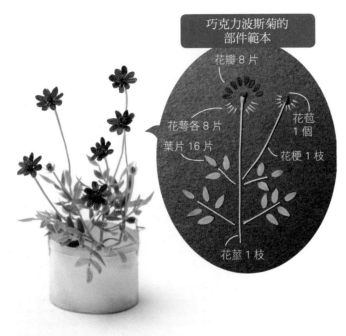

巧克力波斯菊的
部件範本

花瓣 8 片

花萼各 8 片

葉片 16 片

花苞
1 個

花梗 1 枝

花莖 1 枝

物品準備

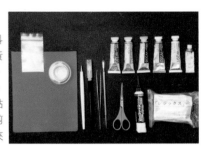

樹脂黏土、水彩顏料（白、綠、焦糖色、黃綠、赭黃、黑、紫紅）、0.18mm 銅線、接著劑、黏土細工棒、鑷子、黏土剪刀、筆、工藝剪刀、切割墊、珠針、夾鏈袋。

黏土準備

樹脂黏土放置到乾會轉為透明，所以一定要混入少量白色顏料，再依用途添加其他顏料。

一點一點少量添加顏料，要快速混合黏土和顏料，以免黏土變乾。

綠　紅褐色　黃綠

依顏色分裝在夾鏈袋中。

製作花莖

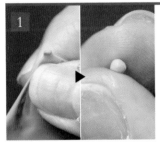

1

擠出夾鏈袋的空氣，用剪刀剪去夾鏈袋一角，大小不到 1mm，再擠壓夾鏈袋，擠出 3mm 的丸狀黃綠色黏土。

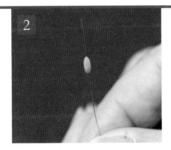

2

剪下約 5cm 的銅線，將 1 厚度一致的包覆在上方，成米粒狀。

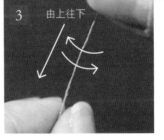

3　由上往下

趁黏土未乾，用手快速由上往下，薄薄地推展，用指腹來回轉動，將黏土捲覆於銅線上。

4

黏土厚度需調整一致。用剪刀剪去上下端黏土未包覆的部分，可完成約 4cm 的黃綠色細長部件。製作出 6 枝花莖。

製作花蕊

1

擠出紅褐色的樹脂黏土，用指腹揉成 5mm 大小的丸狀。

2

將 1 放置在夾鏈袋上，用細工棒擀薄。

3

在 2 乾燥前，用細工棒將一邊的 1/3 部分刮除，切口呈鋸齒狀，為花蕊增添自然形狀。

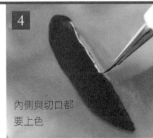

4

內側與切口都要上色

用筆沾取赭黃色，只在切口邊緣描線上色，待顏料乾後，再從夾鏈袋上撕起，內側邊緣與切口都要塗上赭黃色。

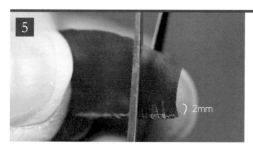

用剪刀剪掉一端，在 ④ 上色的邊緣往內細剪出 2mm 的切口。

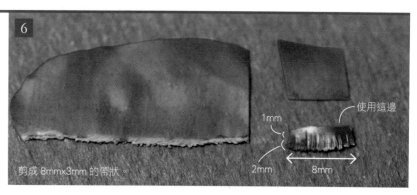

剪成 8mm×3mm 的帶狀。

1mm

2mm ← 8mm →

使用這邊

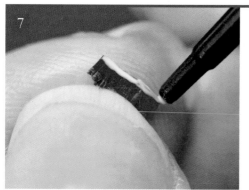

在 ⑥ 部件未剪出切口的一邊塗上接著劑。

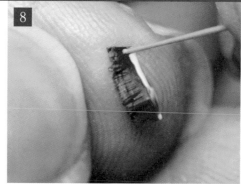

將 ⑦ 黏捲在花莖前端。

與花莖的黏合處，用手指緊壓，將 ⑧ 固定在花莖上。捏整花莖黏接處，讓整體樣貌更加自然。到此花蕊完成。

黏接花瓣

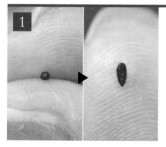

擠出約 1mm 的丸狀紅褐色的樹脂黏土。用指腹搓成細長圓柱狀。

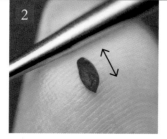

用細工棒擀薄，做成花瓣的形狀。

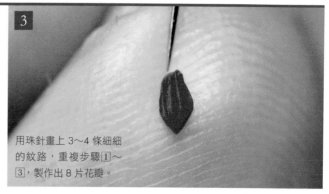

用珠針畫上 3～4 條細細的紋路，重複步驟 ①～③，製作出 8 片花瓣。

在 ③ 的內側下端塗上接著劑。

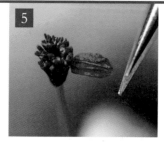

將 ④ 垂直黏接在花蕊上。黏接剩餘所有花瓣。

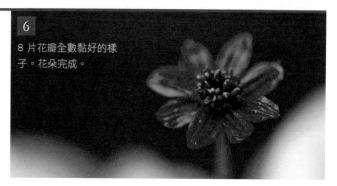

8 片花瓣全數黏好的樣子。花朵完成。

花萼黏接花苞和花朵

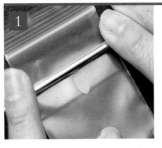

黃綠色樹脂黏土，揉成 1mm 大小的丸狀，放置在夾鏈袋上，用細工棒擀薄。

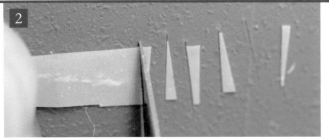

待①乾後，從夾鏈袋上撕開，用筆刀割成 2mmx1.5cm 和 3mmx1.5cm 的帶狀。再分別切割成 8 片的細長三角形。花朵和花苞的花萼完成。

約 2mm 的丸狀黃綠色樹脂黏土，插入沾有接著劑的花莖前端。

用珠針在③畫出十字紋路，塗上紫紅和黑色混合的顏料。

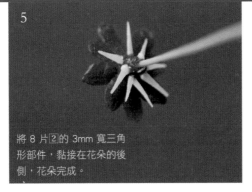

將 8 片②的 3mm 寬三角形部件，黏接在花朵的後側，花朵完成。

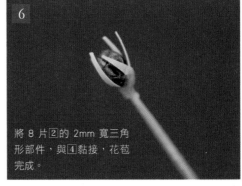

將 8 片②的 2mm 寬三角形部件，與④黏接，花苞完成。

組裝葉片

擠出約 1mm 的丸狀綠色樹脂黏土。揉成細長米粒狀，用指腹輕輕壓薄，不要壓得太薄。

用細工棒擀薄。

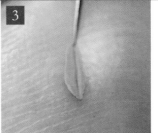

用珠針在②的中心畫出一條紋路，畫出葉脈。同樣的葉片製作 16 片。

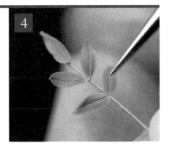

葉片前端塗上接著劑，與花莖黏合。參考照片 1 枝花莖黏有 5 片葉片。

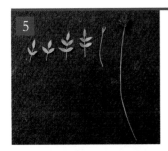

黏有 3 片葉片的葉梗 2 枝，黏有 5 片葉片的葉梗有 2 枝，1 個花苞，1 朵花都完成的樣子。

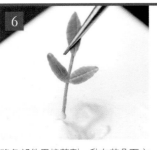

將各部件用接著劑，黏在花朵下方的花莖。

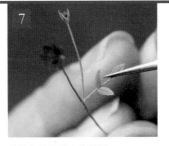

花苞和葉片黏合的樣子。

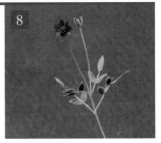

全部部件黏合完成。

多肉植物的作法

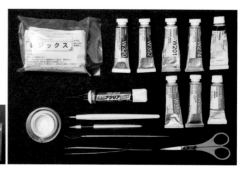

物品準備

樹脂黏土、水彩顏料（白、綠、黃綠、藍綠、赭黃、亮黃綠、紫紅、焦糖色）、0.2mm銅線、接著劑、黏土細工棒、鑷子、黏土剪刀、鐵筆、筆、夾鏈袋。

黑王子

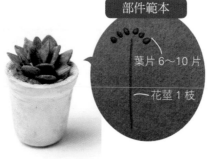

部件範本

葉片 6～10 片

花莖 1 枝

紫紅

黏土、繪具準備

樹脂黏土放置到乾會轉為透明，所以一定要混入少量白色顏料，再快速混合紫紅色，放入夾鏈袋中。準備白色顏料。

製作花莖　＊只有使用的黏土顏色不同，多肉植物的製作步驟完全相同。

1

擠出夾鏈袋的空氣，用剪刀剪去夾鏈袋一角，大小不到1mm，再擠壓夾鏈袋，擠出3mm的紫紅色黏土。

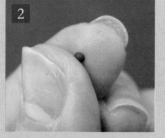

2

用指腹快速將1揉成丸狀。

3

剪下約5cm的銅線，將2厚度一致的包覆在上方，成米粒狀。

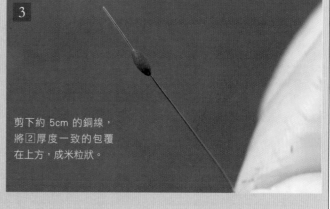

4

趁黏土未乾，用手快速由上往下，薄薄地推展，用指腹來回轉動，將黏土捲覆於銅線上。

由上往下

5

黏土厚度需調整一致。用剪刀剪去上下端黏土未包覆的部分，可完成約4cm的紫紅色細長部件，花莖完成。

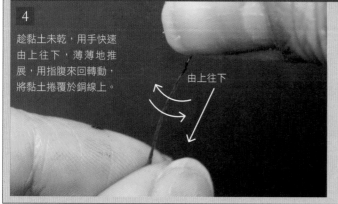

黑王子／組裝葉片

1 擠出約 2mm 的紫紅色樹脂黏土。用指腹搓成丸狀，再用指腹塑形成水滴狀。

2 葉片呈前端微尖的水滴狀。較圓的一邊塗上接著劑。

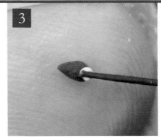

3 將 2 黏接在莖的下側，用手指按壓固定。

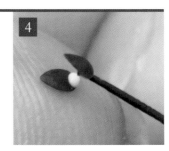

4 重複步驟 1～2，再製作出一片葉片，用接著劑黏在第一片的對面。

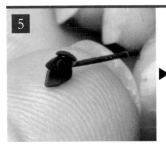

5 重複步驟 1～4，黏上 4 片葉片。慢慢將葉片越做越大，再一次重複步驟 1～4，黏上 6～10 片葉片。

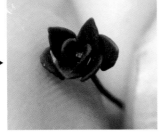

6 用筆沾取白色顏料，薄薄塗在所有葉片上，待顏料乾後即完成。

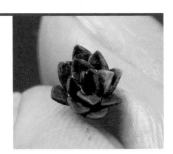

卡蘿拉

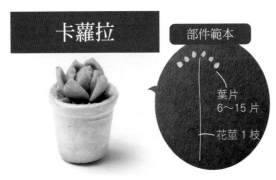

部件範本

葉片
6～15 片

花莖 1 枝

藍綠

黏土、繪具準備

樹脂黏土放置到乾會轉為透明，所以一定要混入少量白色顏料，再快速混合藍綠色，放入夾鏈袋中。準備紫紅色顏料。

製作花莖

花莖作法請參照黑王子。

卡蘿拉／組裝葉片

1 擠出約 2mm 的藍綠色樹脂黏土，用指腹搓成丸狀。

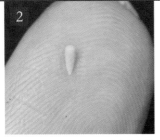

2 用指腹搓揉，將一端塑形成微尖的水滴狀。這是葉片。

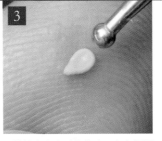

3 用鐵筆在水滴形的葉片正中央輕輕按壓，修整成闊葉形。

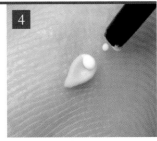

4 圓形的一端塗上接著劑。

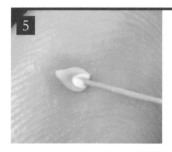

5

將4黏接在莖的下側，用手指按壓固定。

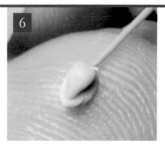

6

重複步驟1~3，再做一片葉片，用接著劑黏在第一片的對面。

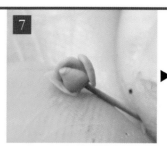

7

重複步驟1~4，慢慢將葉片越做越大，再黏上 6 片葉片。

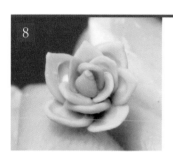

8

再一次重複步驟1~4，黏上 6~15 片葉片。

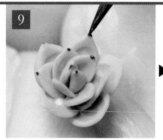

9

在葉片尖端輕輕點上紫紅色顏料，待顏料乾後即完成。

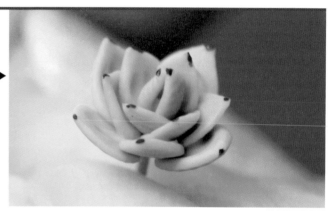

魅惑之宵

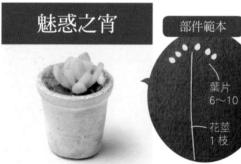

部件範本

葉片
6~10 片

花莖
1 枝

亮黃綠

黏土、繪具準備

樹脂黏土放置到乾會轉為透明，所以一定要混入少量白色顏料，再快速混合亮黃綠色，放入夾鏈袋中。準備赭黃色顏料。

製作花莖

花莖作法請參照黑王子。

魅惑之宵／組裝葉片

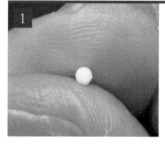

1

擠出約 2mm 亮黃綠的樹脂黏土，用指腹搓成丸狀。

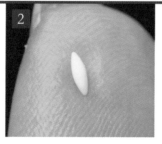

2

用指腹搓揉成細米粒狀。這是葉片。

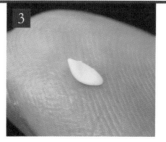

3

用鐵筆在水滴形的葉片正中央輕輕按壓，修整成闊葉形。

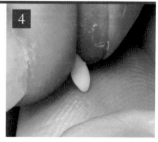

4

用手指捏住尖端，揉得更尖。

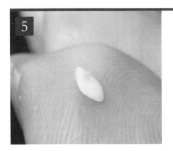

5

這是葉片基本形狀。越外側的葉片越大。

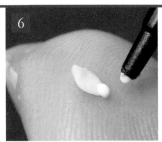

6

圓形的一端塗上接著劑。

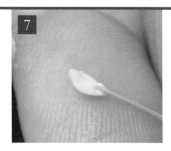

7

將6黏接在莖的下側，用手指按壓固定。

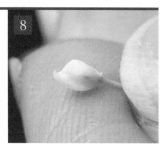

8

第二片葉片，用接著劑黏在第一片的對面。

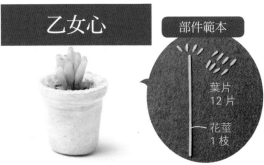

9

慢慢將葉片越做越大，再黏上約6～10片葉片。

10

葉片內側邊緣塗上赭黃色。

11

葉片外側邊緣也塗上赭黃色。

12

待顏料乾後即完成。

乙女心

部件範本

葉片 12片

花莖 1枝

淡黃綠

黏土、繪具準備

樹脂黏土放置到乾會轉為透明，所以一定要混入少量的白色顏料，再快速地混合淡黃綠色，放入夾鏈袋中。準備綠色和焦糖色顏料。

製作花莖

花莖作法請參照黑王子。

乙女心／組裝葉片

1

擠出約 2mm 淡黃綠的樹脂黏土，用指腹搓成丸狀。

2

用指腹搓揉成細米粒狀。這是葉片。

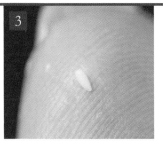

3

修整成稍微細長的葉形。

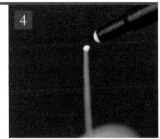

4

花莖前端塗上接著劑。

85

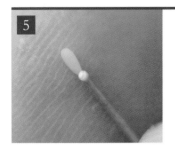
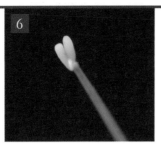
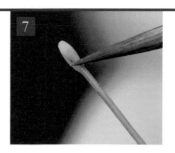
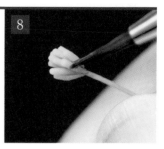

將④黏接在莖的下側，用手指按壓固定。

第二片葉片，用接著劑黏在第一片的對面。

黏好的葉片下端塗上綠色。

慢慢將葉片越做越大，再黏上約12 片葉片，每次黏接，葉片外側都要塗上綠色。

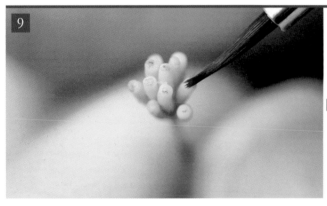
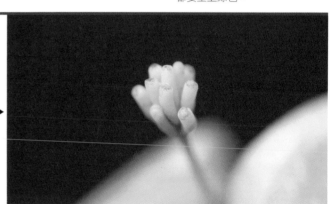

從上往下看的葉片尖端，塗上一點點焦糖色，待顏料乾後即完成。

十二之卷

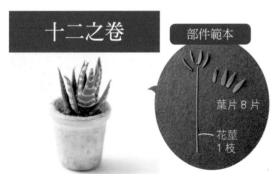

部件範本

葉片8 片

花莖
1 枝

黏土、繪具準備

綠

樹脂黏土放置到乾會轉為透明，所以一定要混入少量白色顏料，再快速混合綠色，放入夾鏈袋中。準備白色顏料。

製作花莖

花莖作法請參照黑王子。

十二之卷／組裝葉片

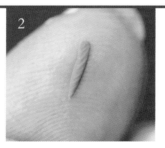
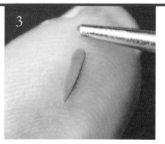
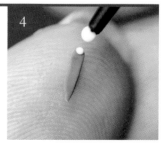

擠出約 3mm 的綠色樹脂黏土，用指腹搓成丸狀。

用指腹搓揉成細米粒狀。

用細工棒輕輕擀平，修整成稍有厚度的平面葉形。

葉片前端塗上接著劑。

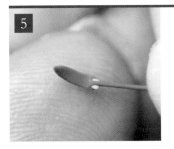

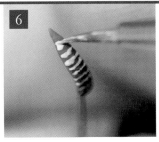

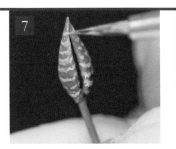

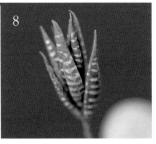

將④黏接在莖的下側，用手指按壓固定。

用筆沾取白色顏料，在葉片上畫出橫紋。

第二片葉片，用接著劑黏在第一片的對面。再用筆畫上白色橫紋。

慢慢將葉片越做越大，再黏上約 8 片葉片。每次黏接，葉片外側都要用白色畫出橫紋。

八千代

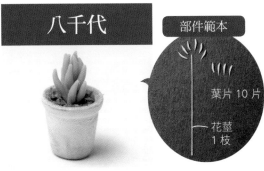

部件範本

葉片 10 片

花莖 1 枝

淡藍綠

黏土、繪具準備

樹脂黏土放置到乾會轉為透明，所以一定要混入少量白色顏料，再快速混合淡藍綠色，放入夾鏈袋中。

製作花莖

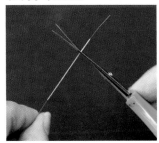

花莖作法請參照黑王子。

八千代／組裝葉片

擠出約 2mm 淡藍綠的樹脂黏土，用指腹搓成丸狀。

用指腹搓揉成細米粒狀。

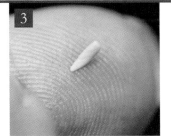

用手指一邊搓圓，一邊將前端搓尖，修整成細長葉形。

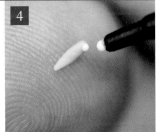

葉片前端塗上接著劑。

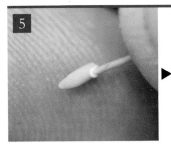

將④黏接在莖的下側，用手指按壓固定。

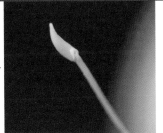

慢慢將葉片越做越大，再黏上約 10 片葉片。

仙客來的作法

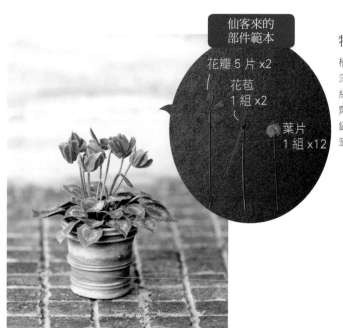

仙客來的
部件範本

花瓣 5 片 x2

花苞
1 組 x2

葉片
1 組 x12

物品準備

樹脂黏土、水彩顏料（白、深綠、焦糖色、黃綠、紫紅）、0.16mm 銅線、接著劑、黏土細工棒、鑷子、黏土剪刀、筆、珠針、夾鏈袋。

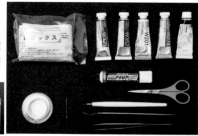

黏土準備

樹脂黏土放置到乾會轉為透明，所以一定要混入少量白色顏料，再依用途添加其他顏料。

一點一點地少量添加顏料，要快速混合黏土和顏料，以免黏土變乾。

黃綠　深綠　深粉紅
依顏色分裝在夾鏈袋中。

製作花莖

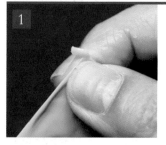

1 擠出夾鏈袋的空氣，用剪刀剪去夾鏈袋一角，大小不到 1mm，再擠壓夾鏈袋，擠出 3mm 的丸狀黃綠色黏土。

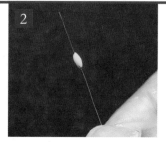

2 剪下約 5cm 的銅線，將 1 厚度一致的包覆在上方，成米粒狀。

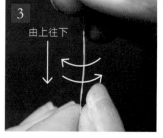

3 趁黏土未乾，用手快速由上往下，薄薄地推展，用指腹來回轉動，將黏土捲覆於銅線上。

由上往下

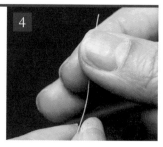

4 黏土厚度需調整一致。

5 用剪刀剪去上下端黏土未包覆的部分，可完成約 4cm 的黃綠色細長部件，重複步驟 1～5，製作出 9 枝花莖。

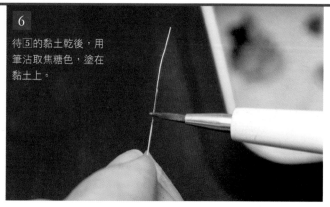

6 待 5 的黏土乾後，用筆沾取焦糖色，塗在黏土上。

7 9 枝相同都塗上焦糖色。2 枝為花朵用，1 枝為花苞用，剩餘 6 枝切成 2 段共 12 枝，做成葉片。

製作花朵

1
擠出深粉紅色的樹脂黏土，用指腹揉成 1.5mm 大小的丸狀。

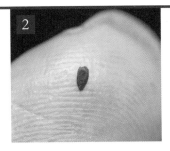

2
將1揉成水滴狀，用指腹輕輕壓扁。

3
用黏土細工棒將2擀薄，花瓣完成。重複步驟1～3，製作出 10 片花瓣。

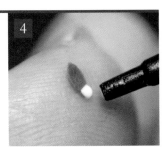

4
下端細長部分塗上接著劑。

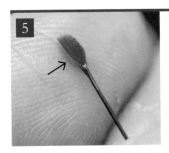

5
將4固定在花莖的下側，用手指按壓固定。

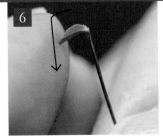

6
接著劑凝固後，用手指將花瓣往外側反向彎曲。

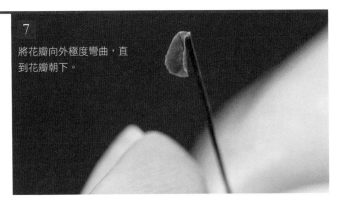

7
將花瓣向外極度彎曲，直到花瓣朝下。

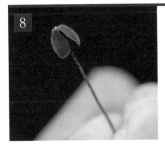

8
在第一片花瓣旁，用同樣方式黏上第二片花瓣，接著劑乾後，再反向彎曲。

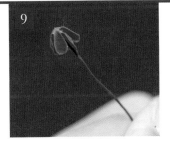

9
5 片花瓣黏上後，都反向彎曲的樣子。

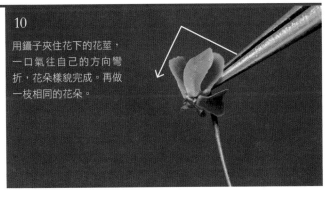

10
用鑷子夾住花下的花莖，一口氣往自己的方向彎折，花朵樣貌完成。再做一枝相同的花朵。

製作花苞

1
擠出約 1mm 深粉紅色的丸狀樹脂黏土。

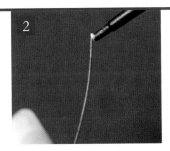

2
花莖前端塗上接著劑。

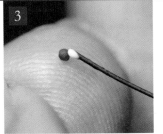

3
將1黏在2的前端。

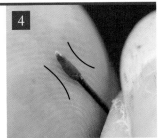

4
用指腹將深粉紅色的樹脂黏土，捲覆在花莖，前端揉成尖形。

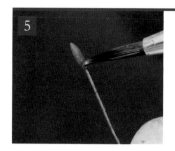

將4的花苞底端塗上焦糖色，當作花萼。

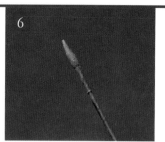

上色完成的樣子。

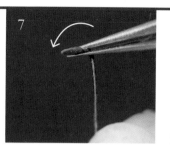

用鑷子夾住花下的花莖，一口氣往自己的方向彎折。

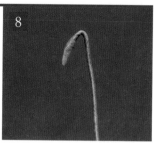

花苞完成。

黏接葉片

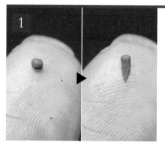

擠出約 2.5mm 的丸狀深綠色樹脂黏土，用指腹揉成水滴狀。

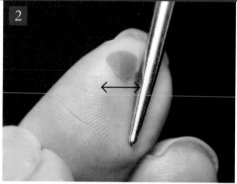

用黏土細工棒擀平。

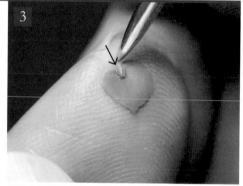

用細工棒平面前端，在2上做出凹口，製作成心形。

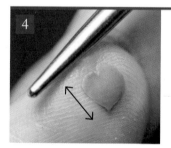

翻面用細工棒再次擀平。

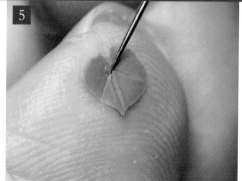

用珠針畫出放射狀紋路，畫出葉脈。

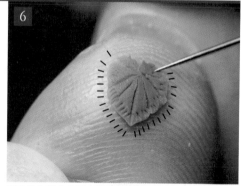

用珠針在葉片外側，細細的葉紋。

1/2 的花莖前端塗上接著劑。

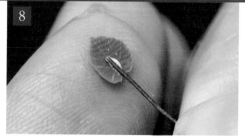

從葉片反面與花莖黏合，輕壓葉片兩側固定。

用手指微微按壓左右，將葉片內側稍微修成圓形。

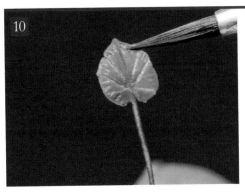

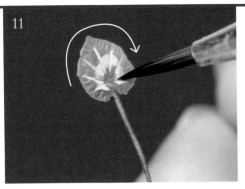

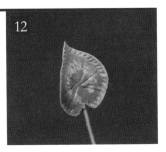

筆沾取白色顏料，塗在葉片表面。葉脈紋路塗上白色。

葉片中央，用白色畫一個圓。

顏料乾的樣子，同樣方式製作出12片葉片。

全部組裝

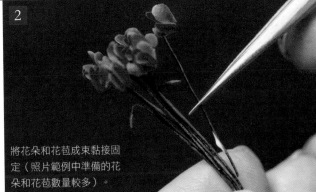

花朵下的花莖塗上接著劑。

將花朵和花苞成束黏接固定（照片範例中準備的花朵和花苞數量較多）。

先將葉梗內側塗上接著劑。

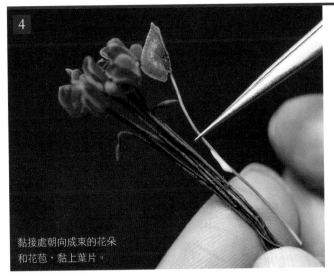

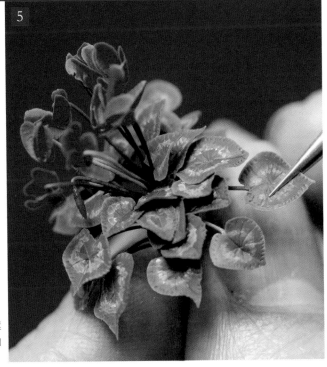

黏接處朝向成束的花朵和花苞，黏上葉片。

在花的周圍黏上所有的葉片，將葉片往自己的方向彎折塑形即完成。

聖誕玫瑰的作法

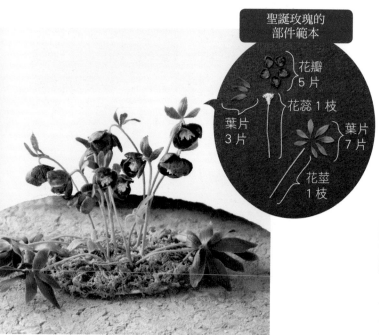

聖誕玫瑰的
部件範本

花瓣
5片

花蕊1枝

葉片
3片

葉片
7片

花莖
1枝

物品準備

樹脂黏土、水彩顏料（黃綠、綠、紫、深綠、白、焦糖色）、0.16mm銅線、珠針、鐵筆、接著劑、黏土剪刀、筆、黏土細工棒、鑷子、夾鏈袋。

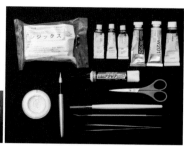

黏土準備

樹脂黏土放置到乾會轉為透明，所以一定要混入少量白色顏料，再依用途添加其他顏料。

一點一點少量添加顏料，要快速地混合黏土和顏料，以免黏土變乾。

深綠　黃綠　淡黃綠　米色
依顏色分裝在夾鏈袋中。

製作花莖

1 擠出夾鏈袋的空氣，用剪刀剪去夾鏈袋一角，大小不到1mm，再擠壓夾鏈袋，擠出芝麻大的丸狀黃綠色黏土。

2 剪下約5cm的銅線，將1厚度一致的包覆在上方，成米粒狀。

3 由上往下
趁黏土未乾，用手快速由上往下，薄薄地推展，用指腹來回轉動，將黏土捲覆於銅線上。

4 花莖完成，製作出11枝花莖。最好有奈米海綿，可插在上面。

製作花蕊

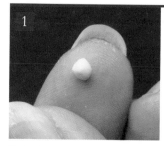 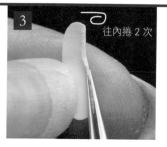

1 擠出米粒大的淡黃綠樹脂黏土，用指腹揉圓。

2 將1放在夾鏈袋上，用細工棒擀薄成細長形，經過幾分鐘待乾。

3 往內捲2次
用鑷子往內捲約1mm2次。

4 用剪刀剪下3的一端約2mm，切齊邊緣。

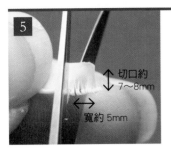

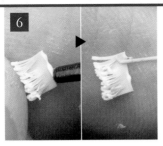

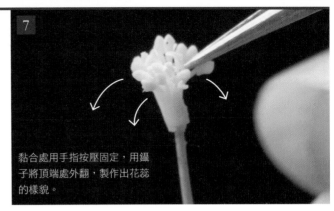

用剪刀將④的內捲部分，剪成 7～8mm 的細絲，在寬約 5mm 處剪斷。

將接著劑塗在沒有切口的細長邊緣，製作完成的花莖放置其上，用鑷子捲繞按壓黏合。

黏合處用手指按壓固定，用鑷子將頂端處外翻，製作出花蕊的樣貌。

組裝花瓣

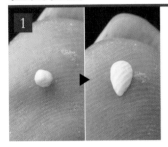

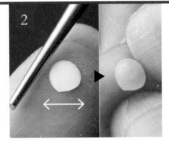

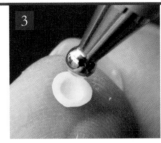

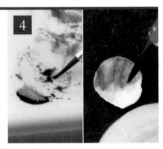

擠出約 2mm 的米色黏土，快速揉成丸狀。用大拇指和手指拿著，轉動搓揉成水滴狀。

輕輕壓扁後，放在指腹中心，用細工棒均勻擀薄。用指甲從下輕輕翻起，慢慢從周圍掀起，不要讓其破損。

用鐵筆圓端輕壓②，製作出花瓣中央立體的凹圓，需製作 5 片。

用水稀釋紫色顏料，用筆沾色，顏色過濃將無法調整，請將顏色調淡。將製作完成的花瓣上色，表面乾了再塗內側。

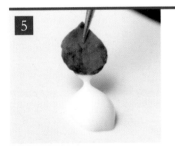

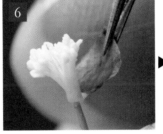

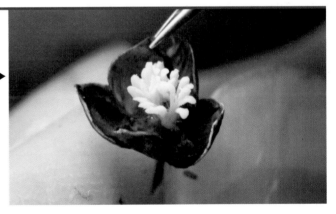

在④的下端塗上接著劑。

花瓣如包覆花苞般，一一黏上，共黏上 5 片花瓣。

黏接葉片

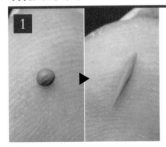

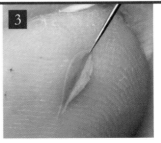

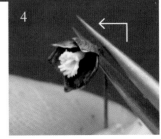

擠出約 1mm 的深綠色黏土，用手指揉成丸狀，再用指腹揉成長細條狀。

用細工棒擀薄。

用珠針針尖在②的中心畫出紋路。葉片完成。共需製作 3 片葉片。

在花朵下方約 5mm 的花莖，用鑷子夾住，將花朵橫向彎折。

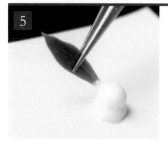

5

葉片下端塗上接著劑。

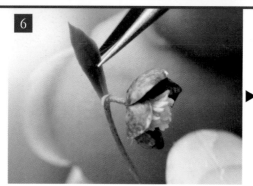

6

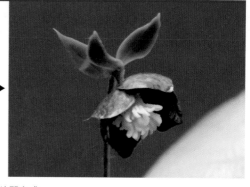

將葉片黏在花朵的後方、4的花莖彎折處，黏上 3 片葉片即完成。

製作葉梗

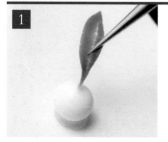

1

參照 93 頁步驟1～3，製作出 7 片葉片部件。葉片前端塗上接著劑。

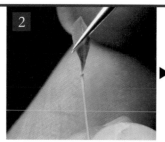

2

葉梗前端黏上1的葉片，參考照片黏上 7 片葉片。

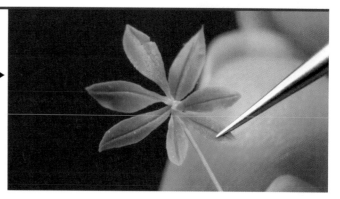

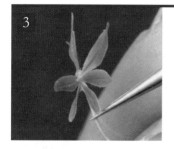

3

用鑷子夾住葉梗，稍微折彎，做出自然的樣貌。

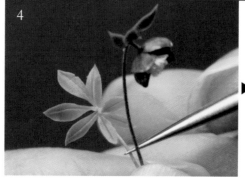

4

組合花莖和葉梗，調整高度，讓葉梗位置稍低，用接著劑固定。

組裝盆土

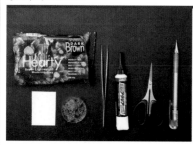

物品準備

輕量黏土 HEARTY COLOR（深咖啡色）厚紙板、乾燥水苔蘚、接著劑、鑷子、工藝剪刀、鉛筆或自動鉛筆、最好有水彩顏料（焦糖色）。

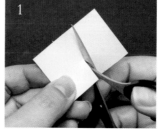

1

5.5cm×4cm 厚紙板，從長邊剪成兩半。

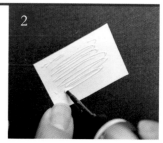

2

在1的一塊厚紙板上塗上滿滿的接著劑。

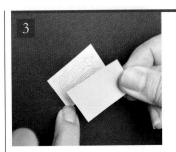

3

緊緊黏上另一塊厚紙板，從上方用力按壓，緊緊固定待乾。

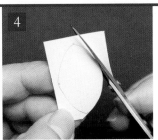

4

待③乾後，用自動鉛筆描繪出橫寬 3.5cm 的橢圓形，用工藝剪刀剪下。

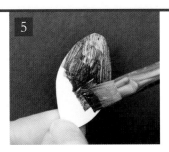

5

在④的一面塗上焦糖色，讓其快速變乾。

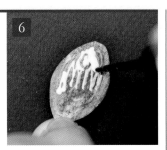

6

表面顏料變乾後，在上面塗上接著劑。

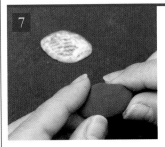

7

將揉成橄欖型的輕量黏土，塑形成圓柱狀。

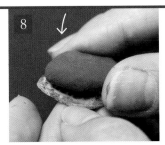

8

將⑦放在⑥上，將黏土完全延展包覆表面，不要露出厚紙板。

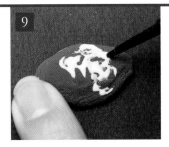

9

在⑧的表面全部塗上接著劑。

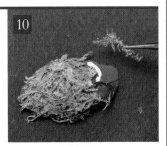

10

用鑷子夾起剪短的水苔蘚，黏著其上不留空隙，盆土完成。

11

修整聖誕玫瑰花莖長度，太長用剪刀剪短。

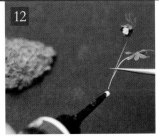

12

在花莖下端塗上接著劑。

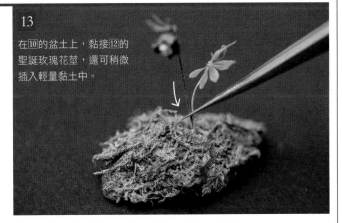

13

在⑩的盆土上，黏接⑫的聖誕玫瑰花莖，還可稍微插入輕量黏土中。

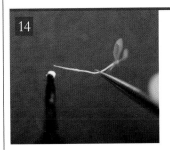

14

葉片部件用同方式組裝，在葉梗下端塗上接著劑。

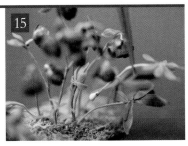

15

製作數根葉梗與有花朵的花莖，黏接在盆土上即完成。

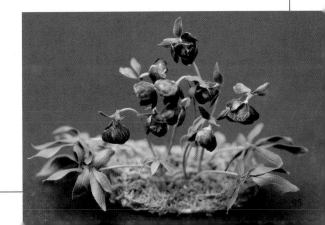

小小庭院
與花園

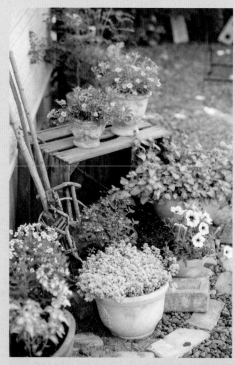

創作袖珍花卉時，「希望能參考實物」，而開始種植喜歡的花苗和球根。挑選的花卉特色為品種迷你，花色、花形「令人想袖珍化」，所以常聽到大家說，「光看照片，真不知道是庭院的真花，還是袖珍創作」。

初夏種矮牽牛、鼠尾草，秋天換種大小花三色堇等，依季節花序大享賞花之樂。

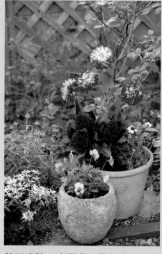

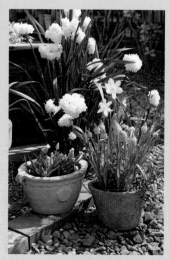

秋日庭院，大麗花、鐵海棠、芳香萬壽菊以及茵芋燦爛盛開。

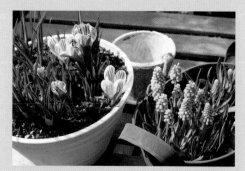

春天想欣賞球根花卉，所以在前一年秋天種植於庭院和花盆。照片中的花卉是番紅花「Pickwick」和葡萄風信子「菲尼斯」。

南面一隅，每年開有多瓣水仙，照片中，前方放有水仙和葡萄風信子盆栽，清新宜人。

袖珍花卉的玩法

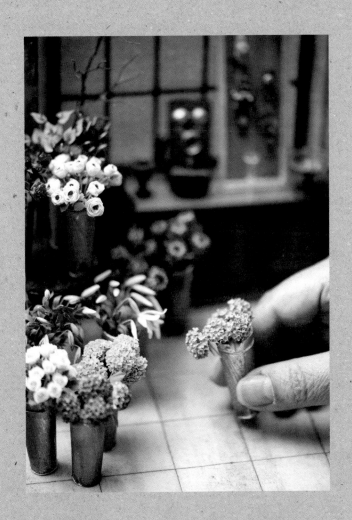

完成的袖珍花卉，
可栽種在自製的小巧盆器與專用土壤，
享受各種裝飾樂趣！本章也會介紹材料購買方法、
照片拍攝技巧以及相關活動與工作坊。

花器、土壤的作法和植栽方法

本章將介紹袖珍花卉植栽方法，以及簡單好看的花器與土壤作法。

素燒盆

適合各種袖珍花卉，簡約好種的花盆，
表面還可添加仿舊處理。

物品準備

木質土、翻模土藍白土、黏土細工棒、紙膠帶、塑膠手套、砂紙#600、工藝筆刀、翻模用原模。

方便製作原模的用品

直徑約 1cm，且漸漸變粗的物品最適合，也可利用瓶子或管子，化妝品罐或眼藥水罐，書寫文具等筆蓋或小盒子。

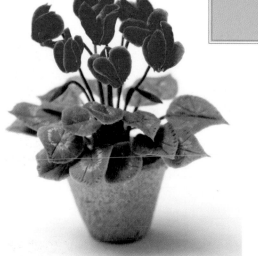

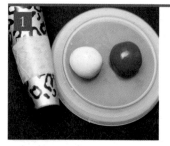

1 決定原模樣式，用紙膠帶標示花盆高度，拿出等量的藍白翻模土。

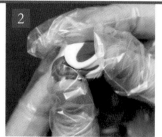

2 戴上塑膠手套，快速混合 2 種顏色的翻模土，直到白色消失。

3 將 2 覆蓋在原模上，延展至超過紙膠帶 5mm 處，小心不要產生空氣。

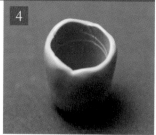

4 夏天大約 5 分鐘，冬天大約 30 分鐘固定。定型後，從原模上取下。

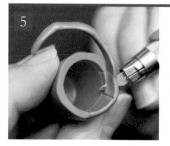

5 用筆刀沿內部紙膠帶留下的痕跡，切齊盆口。

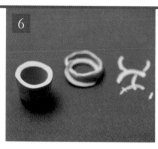

6 左邊是完成的翻模，盆口盡可能切平。

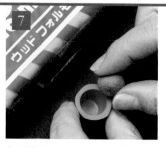

7 在翻模中填滿木質土，要塞至模底。

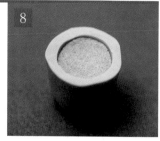

8 表面壓平。

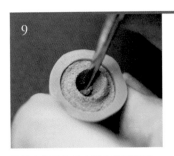

9

用黏土細工棒從中間往翻模邊緣，一圈一圈壓密、壓緊。

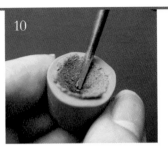

10

邊緣厚度須一致。

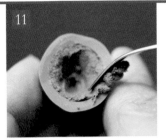

11

去除盆口多餘黏土。

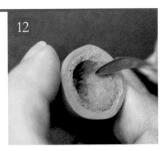

12

表面刮平，放置 24 小時以上，直到定型。

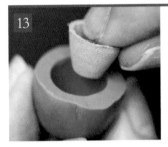

13

定型後，從翻模中取出。

14

用砂紙磨平盆口。

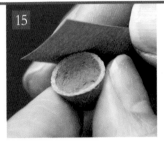

15

邊角也用砂紙磨一磨，修整邊緣。

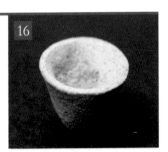

16

植栽盆完成。

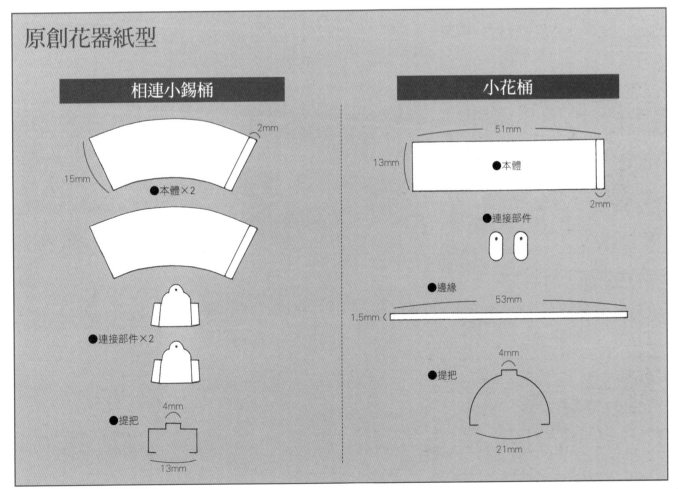

原創花器紙型

相連小錫桶

2mm
15mm
●本體×2

●連接部件×2

●提把
4mm
13mm

小花桶

51mm
13mm
●本體
2mm

●連接部件

●邊緣
53mm
1.5mm

●提把
4mm
21mm

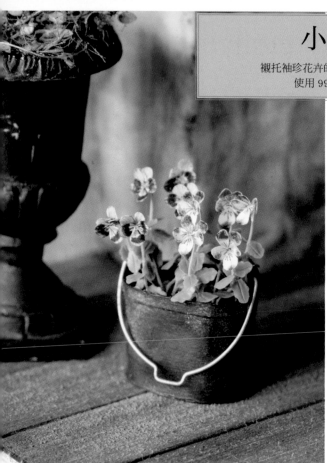

小花桶

襯托袖珍花卉的錫製橢圓小花桶，
使用 99 頁的紙型。

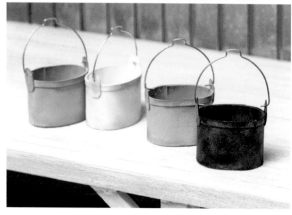

製作 4 種顏色範本。依照種植的
袖珍花卉和喜好挑選顏色。

物品準備

厚紙板、紙型、切割墊、壓克
力顏料（從黃綠、米色、天
藍、黑，調出想要的顏色）、
紙用接著劑、模型塗料、筆、
工藝筆刀、自動鉛筆或鉛筆、
鑷子、工藝剪刀、花藝鐵絲
#26（裸線）、定規尺、平嘴
鉗、斜口鉗、珠針。

紙型放在厚紙板上，用自動鉛筆描
繪形狀。

裁切下來後，補上紙型標示的線
（黏貼線）。

將本體部件捲繞自動鉛筆等圓形物
品，做出圓弧狀。

在③的黏貼線上塗上紙用接著劑。

小心黏合黏貼線。

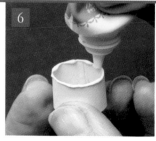

在⑤的底部塗上一圈紙用接著劑。

將⑥黏在方形厚紙板待乾。

製作提把，剪下長約 10cm 的花藝
鐵絲。

9

用平嘴鉗在中心彎折成匚字形。

10

將9捲繞在圓形物品（接著劑的本體大小恰好適合）上，彎成圓形。

11

用斜口鉗在10的提手兩側 2cm 處，剪去多餘鐵絲（兩側須等長）。

12

花藝鐵絲兩端往內折 2mm。

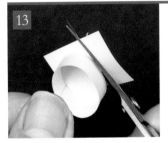

13

本體底部接著劑乾燥後，沿底部形狀修剪。

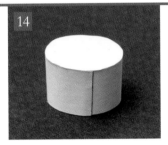

14

本體完成。

15

從2剪下細長部件，塗上紙用接著劑，當作容器口邊緣裝飾。

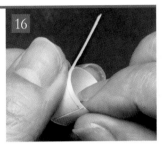

16

本體與15結合黏接。

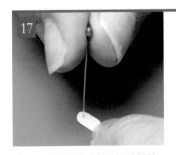

17

重疊 2 片剪下的小橢圓連接部件，用珠針鑽洞。

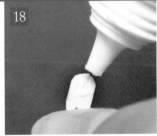

18

在17塗上紙用接著劑。

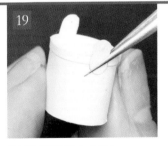

19

將連接部件黏貼在本體上。

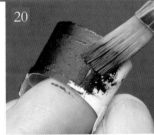

20

用筆在19塗上喜歡的壓克力顏料。

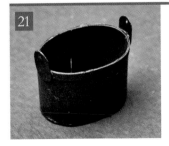

21

底部、內側、連隙縫，全部上色。

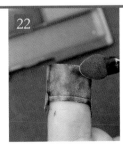

22

再塗上一層模型塗料，調整質感。

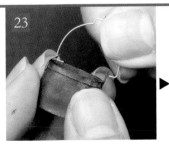

23

將彎折的花藝鐵絲兩端，穿過本體小洞。小花桶製作完成。

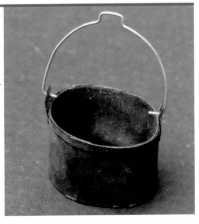

▶

相連小錫桶

擁有錫製材質與時尚外型的相連小錫桶，
使用 99 頁的紙型。

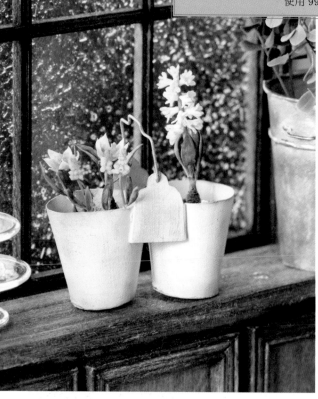

製作 3 種顏色範本。任一種
都能完美搭配袖珍花卉。

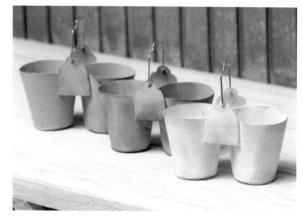

物品準備

厚紙板、紙型、切割墊、壓克
力顏料（從黃綠、米色、天
藍、黑，調出想要的顏色）、
紙用接著劑、模型塗料、筆、
工藝筆刀、自動鉛筆或鉛筆、
鑷子、工藝剪刀、花藝鐵絲
＃26（裸線）、定規尺、平嘴
鉗、斜口鉗、珠針。

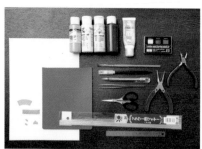

紙型放在厚紙板上，用自動鉛筆描
繪形狀。

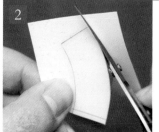
補上紙型標示的線（黏貼線），裁
切下來。

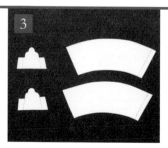
剪下的部件。

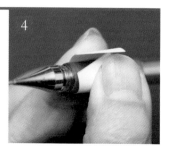
將本體部件捲繞自動鉛筆等圓形物
品，做出圓弧狀。

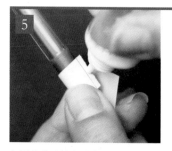
在 4 的黏貼線上塗上紙用接著劑。

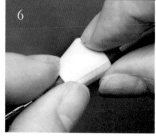
小心黏合黏貼線。

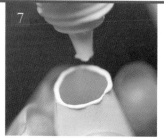
在 6 的底部塗上一圈紙用接著劑。

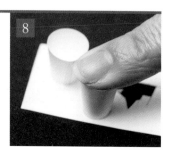
將 7 黏在方形厚紙板待乾。

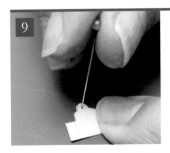

重疊 2 片小連接部件,用珠針鑽洞。

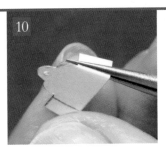

用平嘴鉗折出 9 的折線。

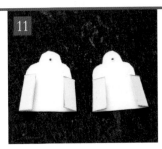

折好 2 個連接部件折線的樣子。

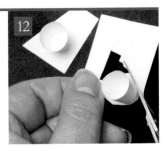

本體底部接著劑乾後,沿底部形狀修剪。

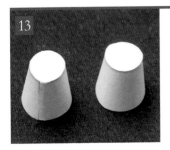

2 個本體完成。

本體上端側邊,塗上紙用接著劑。

黏合 2 個本體。

在連接部件彎折的黏貼處,塗上紙用接著劑。

用平嘴鉗夾住連接部件的黏貼處和本體,將兩者緊緊相黏。

2 個連接部件黏好的樣子。本體完成。

製作提把,用斜口鉗剪下長約 5cm 的花藝鐵絲,用平嘴鉗在中心彎折成ㄈ字形,再如照片般折成直角。

用斜口鉗將花藝鐵絲兩側剪成等長,再將兩端往內折 2mm,提把完成。

用筆在 18 塗上喜歡的壓克力顏料。底部、內側、隙縫,全部上色。

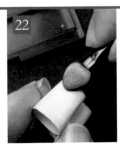

再塗上一層模型塗料,調整質感。

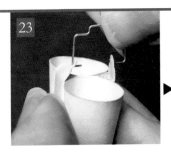

將彎折的花藝鐵絲兩端,穿過本體小洞,相連小錫桶製作完成。

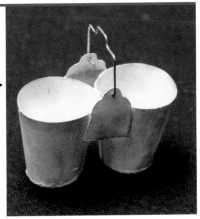

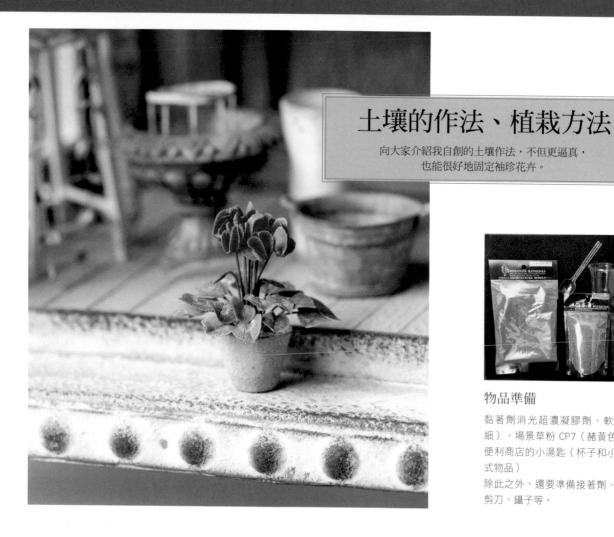

土壤的作法、植栽方法

向大家介紹我自創的土壤作法，不但更逼真，
也能很好地固定袖珍花卉。

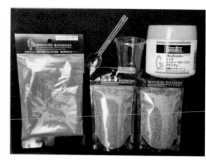

物品準備

黏著劑消光超濃凝膠劑、軟木粉（極細、
細）、場景草粉 CP7（赭黃色）、小杯子、
便利商店的小湯匙（杯子和小湯匙都是拋棄
式物品）

除此之外，還要準備接著劑、黏土細工棒、
剪刀、鑷子等。

在杯中放入一匙凝膠劑。

放入 1/4 匙細軟木粉。

放入 1/4 匙極細軟木粉。

放入 1/2 匙場景草粉。

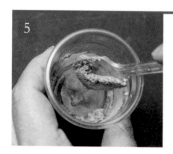

用湯匙混合所有材料。

盆底塗上少量接著劑。

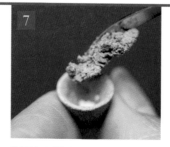

將 5 塞入 6 中，不要讓盆中產生
空隙。

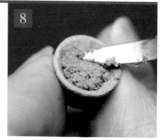

用細工棒平面前端，將土完全填塞
進盆中。

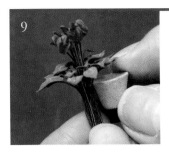

9

填土前先準備好袖珍花卉,確認盆高和插植深度的比例。

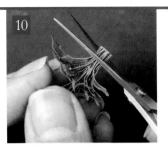

10

配合花盆深度,修剪花莖。

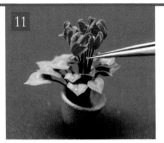

11

用鑷子夾起袖珍花卉放入盆中,再次確認深度。

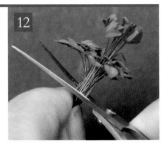

12

依照土的深度,再次修剪花莖,讓長度完全契合。

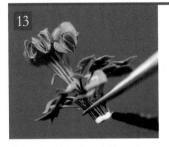

13

修剪好的花莖下端塗上接著劑。

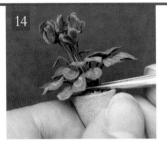

14

將花莖固定在8中,調整比例種在盆中。

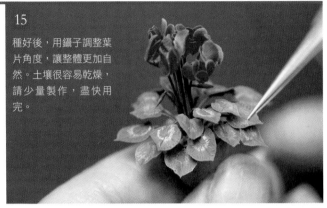

15

種好後,用鑷子調整葉片角度,讓整體更加自然。土壤很容易乾燥,請少量製作,盡快用完。

各種袖珍花卉植栽方法

種植有球根的袖珍花卉
底莖有球根時,球根大約從土壤露出 1/3～1/2,不要塞滿袖珍花卉,看起來比較可愛。

種植迷你低矮的袖珍花卉
種植低矮迷你花卉時,通常會看到土壤,所以要放入大量細軟木粉,呈現粗粗的土壤,才顯得真實。

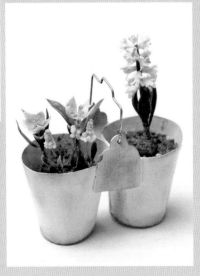

種植袖珍花卉組合盆栽
製作組合盆栽時,花株的間距很重要。技巧是不要讓土壤留太多空隙,插滿花株,只能從間隙微微看到土壤。

種植多肉袖珍植物
種植多肉植物的土壤,多呈現乾燥、粗粒的樣貌,所以要強調顆粒感,須放多一點細軟木粉。

裝飾技巧、存放方法

袖珍花卉完成後，想收納裝飾在隨處可見、自己喜愛的地方。

一目瞭然的裝飾

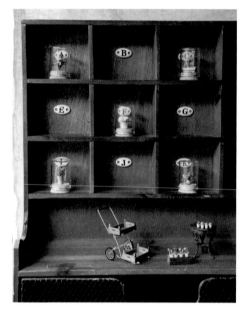

裝飾在有分隔的層架，能一一擺放，清楚可見。建議大家買一個裝飾層櫃，尺寸最好符合袖珍創作的大小，方便好收。

還是娃娃屋或袖珍花園，最能襯托袖珍花卉，而且讓人想精心配置雜貨家具。

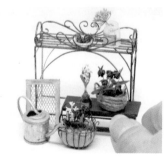

在袖珍層架和平台上，組合配置盆栽，可放在角落裝飾，還可搭配袖珍澆花壺和小鏟子。

迷你平台上，擺上袖珍花卉，放在小角落。只要擺上好幾盆植栽，就成了迷你花園。

利用水果盤、燭台等有高度的小物，展示袖珍花卉，也是一種巧思。

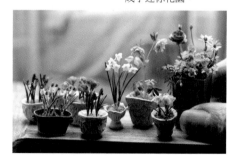

古典盤飾裡，放上一張厚紙板，鋪上細細的水苔蘚，黏著固定，變成迷你袖珍花園，小小空間也能擺放。

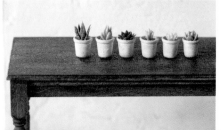

買張袖珍茶几，陳列上多肉袖珍植物，同類型的袖珍花卉排排站並列，超級可愛。

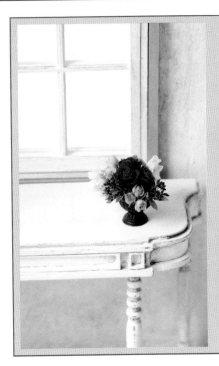

移動貨櫃袖珍箱

不須自行動手製作娃娃屋或袖珍花園，可以在袖珍展或網路，買到可移動式的袖珍箱。

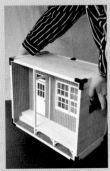

有把手，方便手提移動，或改變放置方向。

附蓋子，可開闔，不使用時也方便收納。

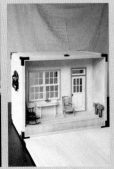

有裡外之分，可設定為這面是屋內，窗外的另一邊是屋外。

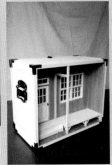

這面是屋外，露臺棧板下開著迷你小花三色堇。

漂亮存放

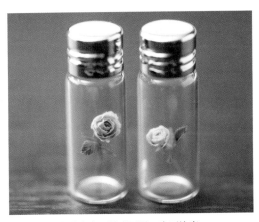

一朵玫瑰放在小瓶中，清晰可見，也不染塵。

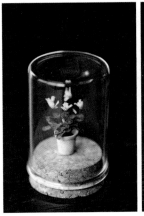

附軟木塞的玻璃容器，倒置使用，小花受玻璃外殼的保護，常保美麗。

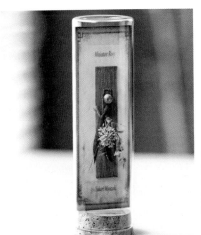

在長玻璃容器內，放入紙板，裝飾進袖珍花卉。紙板可選擇與袖珍花卉相襯的樣式。

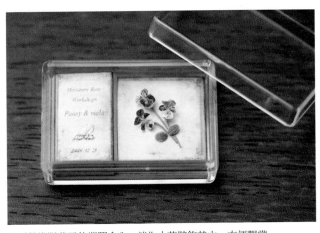

建議放進附蓋子的塑膠盒內，迷你小花裝飾其中，方便觀賞。

拍照技巧

想拍出漂亮的照片，記錄、在 SNS 上傳自己創作的袖珍花卉，
或喜歡的作品等。

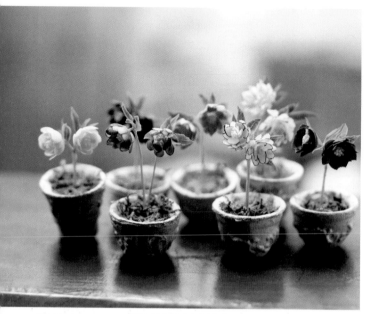

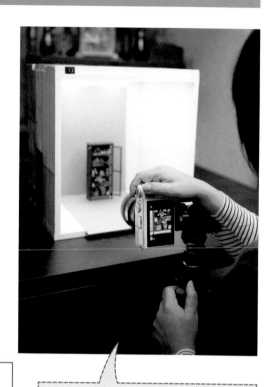

為了放上 Instagram，拍攝多種袖珍聖誕玫瑰並列的照片。

袖珍花卉攝影建議

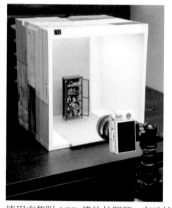

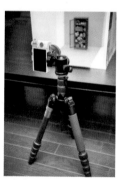

建議使用可微距攝影（小物攝影）的數位相機。只要有可固定相機的三腳架就可遙控相機。袖珍花卉太迷你，拍照時容易手震，使用三腳架就能拍出效果好又漂亮的照片。

使用市售附 LED 燈的拍照箱，有助於照片拍攝。可在大型相機店、亞馬遜、樂天等網路商店購得。價格大約落在數千日圓到數萬日圓不等。照明品質會因價格高低而有很大的差異。可使用價格較低的產品，只要有一個拍照箱，就能拍出漂亮的照片。

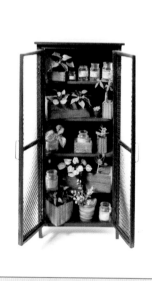

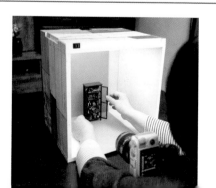

相機設定

在三腳架上固定好相機，將附 LED 燈的拍照箱放在平穩的地方，打開 LED 燈，將想拍攝的袖珍花卉放在拍照箱中央，用固定在三腳架上的相機拍照。

上面是用相機拍攝的照片，將相機設定為「微距拍攝模式」，以便拍照。如果不使用這個模式，必須用光圈優先自動/手動模式，「盡量縮小光圈（f 數值越大越好）」拍攝。即便用三腳架固定，依舊很難不手震，所以建議用遙控或自訂計時器，平穩按下拍攝鍵。

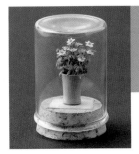

作品固定與剩餘材料的保存

想好好固定自己喜愛的袖珍花卉作品，
也想有效利用剩餘材料。

作品固定

物品準備

KOKUYO 萬用隨意黏土

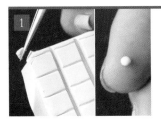 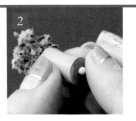 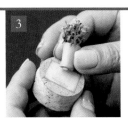 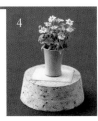

用鑷子夾下約 3～5mm 的萬用隨意黏土。

利用手的溫度稍微加熱搓圓，黏在作品底下。

黏在緊壓固定於軟木塞或平台等想固定的地方。

只要不用力衝撞，基本上不會晃動。

剩餘樹脂黏土的保存

物品準備

夾鏈袋
濕紙巾

 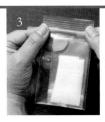

將折小的溼紙巾放入大夾鏈袋。

在1中，放入裝有剩餘樹脂黏土的小夾鏈袋。

壓出袋中全部空氣，封上夾鏈。

存放在屋內陰涼處，可持續使用數週。濕紙巾乾了需替換成新的放入。

土的保存

物品準備

濕紙巾、夾鏈袋（大小皆要）、剩餘土。

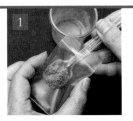 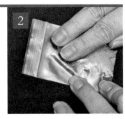

將剩餘土放入小夾鏈袋。

壓出袋中全部空氣。

將折好的溼紙巾放入大夾鏈袋。

在3中，放入裝有土的夾鏈袋。

慢慢壓出袋中全部空氣。

存放在陰涼處，可使用 1 週～10 日左右。

販售材料和工具的店家和網路商店

袖珍花卉的主要材料都可在產品官網、手工藝品店、美術社等，還有通信販售購得。

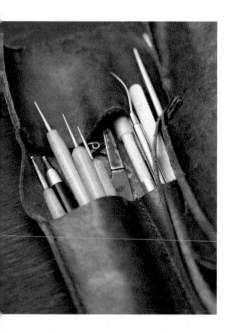

袖珍花卉材料推薦

想特別推薦製作袖珍花卉時，尤其好用的材料以及購買這些材料的技巧，以下將一一為大家介紹。

樹脂黏土
[Resix]

銷售的店家不多，建議從通信販售購得。可在亞馬遜或樂天搜尋「樹脂黏土 Resix」。

接著劑
[Power Ace
快乾水性膠]

銷售店家不多，建議從通信販售購得。可在亞馬遜或樂天搜尋「快乾水性膠」。

將摻入顏料的黏土裝進袋中
[夾鏈袋]

材質太薄，很容易在擠出黏土時破掉，保存時黏土也容易乾掉，建議使用厚度 0.08mm 以上的材質。擠黏土時，使用「SWAN 夾鏈袋」編號 A-8，保存時，使用編號 C-4。可從大型網路購物中心或通信販售購得，也可在亞馬遜或樂天搜尋「SWAN 夾鏈袋」。

袖珍植栽盆、花瓶、園藝小物通信販售

●mini 廚房庵

http://minityuan.ocnk.net/

這裡匯集了各種具質感的金屬園藝小物。植栽盆、花瓶以外，廚房用品也相當齊全，鍋子、水壺、淺盤等各種小物，都引人發想、創作美麗的作品，也很適合用來製作多肉組合植栽，很推薦給大家。

●MARBLE CHOCO

價格合理，適合初學者。

https://www.marble-choco.com/

選項「花卉、園藝」中，從園藝家具、植栽盆到各種小物，應有盡有。

●Sweet-apple-pie

價格合理，頗受初學者喜愛。

https://www.sweet-apple-pie.com/

選項「袖珍家庭用品」→「花卉、園藝」中，有很多植栽盆和園藝小物。

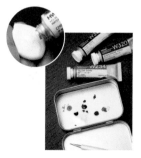

顏料
[HOLBEIN 水彩顏料]

在美術店或文具店確認色號購入，或從通信販售購入。可上官網的線上商店購買，還能搜尋有銷售的商店。
HOLBEIN 官網的線上商店
https://holbein-shop.com

黏土細工棒
[柏蒂格不鏽
鋼細工棒]

可在銷售樹脂黏土的商店找找，或是從通信販售採購比較方便。可在亞馬遜或樂天搜尋「柏蒂格不鏽鋼細工棒」。

黏土剪刀
[柏蒂格不鏽鋼
細剪刀（小）]

可在銷售樹脂黏土的商店找找，或是從通信販售採購比較方便。可在亞馬遜或樂天搜尋「柏蒂格不鏽鋼細剪刀（小）」。

銅線從通信販售採購較為方便

●小柳出電氣線上商店 http://www.oyaide.com/

選項＞產業電線、資材、工具
子選項＞極細線軸卷、各種引線
商品名「UEW ○○mm」　請在○○輸入線徑數。
例如：想購買 0.18mm 的線，則選擇「UEW 0.18mm」，銅線顏色請選「透明」。

●美軌模型店 http://making-rail.com/

在網站內搜尋「聚氨酯銅線」

工作坊與活動

參加工作坊和活動，你將更認識袖珍花卉，還能參加體驗課程等。

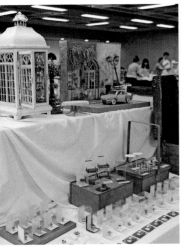

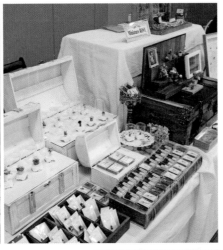

袖珍娃娃屋活動

從小型展示會到大型展覽，各地都有舉辦多種活動。大型活動中，可購買材料，欣賞各種類別的袖珍創作，還能購得高水準的作品，蘊藏創作者的技巧與美感。

每年 6 月都會在淺草舉辦東京娃娃屋袖珍展，是日本規模最大的活動，除了聚集日本各地的袖珍創作者，海外創作者也會來日本參展。隔年還會召開 JDA 大賽（娃娃屋大賽），可看到許多令人驚豔的娃娃屋，吸引許多人參觀。參觀者增加，參展創作者也會更加踴躍，大家一同共襄盛舉。

SNS 會發布舉辦地點和時間等資訊。

東京袖珍娃娃屋官網

http://dollshouse.co.jp/

一日課程、工作坊、講座

在活動教室可以學到袖珍小物的作法，也是近距離觀看創作者實作的好機會，不論是工具使用方法，還是製作的細節技巧，都可在課程中學習。

即便是很難的題材，只要依照教室裡教的每一個步驟，絕對能成功完成。在這裡和喜愛袖珍小物的同好，一起從事袖珍創作，度過一段愉快的時光。

請由 SNS 申請工作坊活動。

http://rosyanneg.blog81.fc2.com

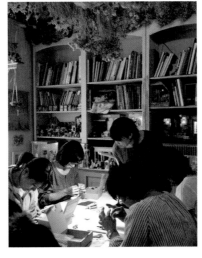

袖珍講座和展示會，舉辦在位於東京都練馬區的 NOE CAFÉ，作者也定期在此開設工作坊。

工作坊成套的材料。

還提供專用工具的租借。

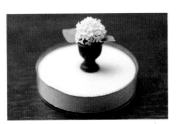

第一次參加也能輕鬆完成。

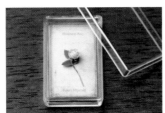

還能將作品美美帶回家。

@ noecafe

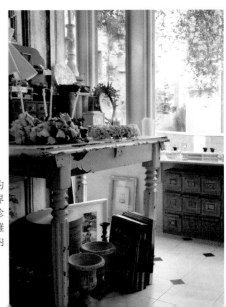

NOE CAFÉ的店長會從世界各地精選袖珍小物或古典雜貨，帶回店內美美展示。

Afterword

由衷感謝購買此書的讀者。

歡迎大家認識袖珍花卉的世界，

了解袖珍花卉的創作方法，

請準備好材料和工具，挑戰看看吧！

希望透過本書，

讓更多人了解袖珍花卉的魅力。

期望為大家的手作生活，

更添色彩與樂趣。

Miniature Rosy　宮崎由香里

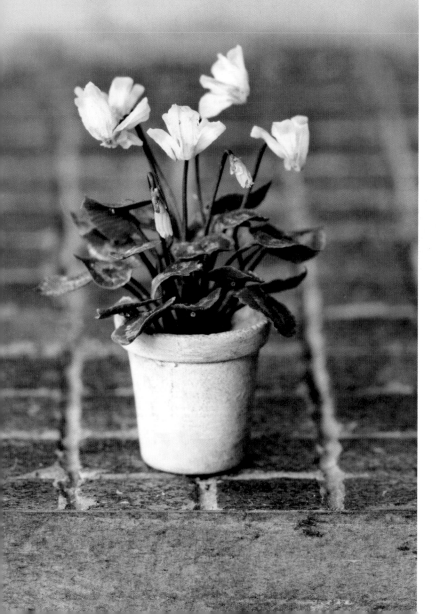

STAFF

設計與編輯／澤泉美智子
攝影／柴田和宣、松木潤（主婦之友社）弘兼奈津子
照片協助／宮崎由香里、澤泉美智子、水上哲夫、水上京子
採訪協助／NOE CAFÉ、Dollhouse gallery Micheal
裝幀與文字排版設計／矢作裕佳（sola design）
主編／平井麻理（主婦之友社）

魔法袖珍花卉

作　　者／宮崎由香里
翻　　譯／黃姿頤
發 行 人／陳偉祥
發　　行／北星圖書事業股份有限公司
地　　址／234新北市永和區中正路462號B1
電　　話／886-2-29229000
傳　　真／886-2-29229041
網　　址／www.nsbooks.com.tw
E－MAIL／nsbook@nsbooks.com.tw
劃撥帳戶／北星文化事業有限公司
劃撥帳號／50042987
製版印刷／皇甫彩藝印刷股份有限公司
出 版 日／2020年9月
I S B N／978-957-9559-48-5
定　　價／400元

如有缺頁或裝訂錯誤，請寄回更換。

國家圖書館出版品預行編目（CIP）資料

魔法袖珍花卉 / 宮崎由香里作；黃姿頤翻譯.
-- 新北市：北星圖書, 2020.09
　面；　公分
ISBN 978-957-9559-48-5（平裝）

1.泥工遊玩　2.黏土

999.6　　　　　　　　　　　　　109007522

臉書粉絲專頁　　LINE 官方帳號